中国艺术讲演录

OUTLINES OF CHINESE ART

John C. Ferguson

[美] 福开森 著

张郁乎 译

北京大学出版社
PEKING UNIVERSITY PRESS

图书在版编目(CIP)数据

中国艺术讲演录 /（美）福开森(Ferguson, J.C.)著；张郁乎译.
—北京：北京大学出版社，2015.1
（沙发图书馆）
ISBN 978-7-301-25208-6

Ⅰ.①中… Ⅱ.①福… ②张… Ⅲ.①艺术史—中国
Ⅳ.①J120.9

中国版本图书馆CIP数据核字(2014)第283444号

书　　　名：中国艺术讲演录
著作责任者：[美]福开森 著　张郁乎 译
责任编辑：吴　敏
标准书号：ISBN 978-7-301-25208-6/J·0636
出版发行：北京大学出版社
地　　　址：北京市海淀区成府路205号　100871
网　　　址：http://www.pup.cn　新浪官方微博：@北京大学出版社
电子信箱：pkuwsz@126.com
电　　　话：邮购部 62752015　发行部 62750672　出版部 62754962
　　　　　　编辑部 62745307
印　刷　者：北京中科印刷有限公司
经　销　者：新华书店
　　　　　　880mm×1230mm　A5　6.25印张　130千字
　　　　　　2015年1月第1版　2015年5月第2次印刷
定　　　价：45.00元

未经许可，不得以任何方式复制或抄袭本书之部分或全部内容。
版权所有，侵权必究
举报电话：010-62752024　　电子信箱：fd@pup.pku.edu.cn

目　录

译者前言　I
第一讲 导　论 001
第二讲 青铜器 027
第三讲 玉　器 055
第四讲 石　刻 071
第五讲 陶　瓷 103
第六讲 书　画 117
第七讲 绘　画（一）141
第八讲 绘　画（二）165

宋哲元将军
《观故宫陈列福开森古物记》碑文，1936年

译者前言

1918年，著名的中国文物收藏家和鉴定家福开森（John C. Ferguson，1866—1945）在芝加哥艺术学院作了六次关于中国艺术的演讲，次年作为"斯卡蒙讲座"丛书之一结集出版，书名Outlines of Chinese Art，即此《中国艺术讲演录》。

如今说起福开森，不免有些陌生的感觉，而在当年他却是中国学界的名流，活跃的文物收藏家和鉴定家。他不仅帮助纽约大都会艺术博物馆和克利夫兰艺术博物馆建立起最初的中国艺术收藏，也是故宫博物院建立初期的功臣之一，是故宫文物鉴定委员会唯一的一位洋委员。

福氏生于加拿大，长于美国。1886年毕业于波士顿大学，旋即携眷来华，直至1943年被日本遣返美国，在华工作生活了五十余年。在华前期他主要以教育家身份示人，先后出任汇文书院院长九年（南京大学前身）、南洋公学监院五年（上海交通大学前身）。离开教育界之后，福开森长期担任中国政府的顾问（其间还办过报纸），直至太平洋战争爆发。然而他毕生的志业却是金石书画的收藏和研究，中国文化和艺术的传播和推广。

说一口流利汉语的福开森，与中国士绅、学者阶层有广泛而深入的交往。他是一方大员刘坤一、张之洞的幕

僚，金石名家端方的座上客，亦与书画名流如金城（拱北）等人游息酬酢。这些得天独厚的条件，令他能够对于中国传统文化和艺术有较真切的体认，并获得了丰富的文物知识和鉴赏经验。

他是融入了中国文人群体并得到了承认的。1936年，福氏七十初度，特地请画家李育灵为自己造像，并索题于傅增湘，傅氏赞他"身备玉德，胸含智珠……探图书之奥秘，耽翰墨以自娱；托寸心于千古，斥万镒犹一铢；登耆年而志愈壮，结古契兮貌转腴；维伊人之懿美，追利南以为徒；斯盖瀛洲之仙侣，海外之鸿儒。"这幅造像的款式及留白待题的位置，纯然是中国式的。从福开森本人的小楷手迹来看，他对于书法也深得其味，而且品味甚佳。

福开森一生勤于著述，组织编纂了《校注项氏历代名瓷图谱》《历代著录画目》《西清续鉴乙编》《历代著录吉金目》，对于近代以来的文物研究，嘉惠颇多。英文的著作，除了Oulines of Chinese Art（1919）之外，还有Chinese Painting（1927），Noted Porcelains of Successive Dynasties（1931），Survey of Chinese Art（1940）。

《中国艺术讲演录》开篇为导论，讨论了中国艺术的一般精神，以及他本人对于中国艺术史的意见。其后分别讨论了青铜和玉器、石刻和陶瓷、书法和绘画，大致覆盖了中国视觉艺术的主要部门，视野之开阔，见识之广博，不仅当时的西方汉学界无人能出其右，放在中国艺术研究界大概也是不遑多让的。尤其难得的是，他结合了自己的

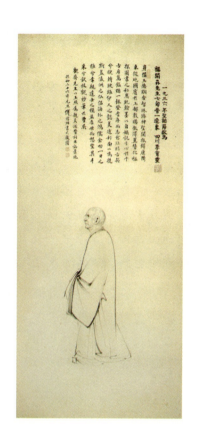

福开森七十造像

收藏经验,说得头头是道,兴味盎然,当时的听众必定亹亹不倦吧?因为即便今天读来,我们还是觉得醇醇有味。

 缺憾当然有。原书第二讲"青铜与玉器"详于青铜而略于玉器,第三讲"石刻与陶瓷"详于石刻而略于陶瓷,据作者说是因为玉器、陶瓷在西方已有相关的研究著作可读,所以他不再多说。然而作为给一般人读的《中国艺术讲演录》,这毕竟是个缺憾。另一方面,这毕竟是二十世纪初的著作了,以今天的眼光看,可商榷的地方自然

不少。主要原因是二十世纪后半叶以来，文物考古方面已经有了长足发展，资料的丰富与准确都是当时不能比的，许多旧说也都有了修正的必要。这是时代的局限，任何一个学者都无法避免的，对此我们无须讳言，当然也不该苛责。

为弥补这些缺憾，第一，译本添加了一些注释。原书无注，注释皆译者所加，除了方便读者，亦尽量补其不足，纠其偏颇，正其失误。第二，调整并补充了插图。译本中的黑白图片皆原书所有（略有调整），彩色图片是译者补充进去的，以尽量反映考古上的新发现和研究上的新进展。

此书篇幅虽短，但涉及面颇广，限于译者能力，不当之处敬请谅解；翻译过程中，曾就相关问题向多位师友请教，在此一并致谢。

第一讲 导 论

固守并延续一种艺术生命，将之系于其最初的民族传统，中国是唯一的活例。在保持艺术精神的连续性方面，中国人做得比谁都好，他们那连绵不断的传承，已经维持了四千年。

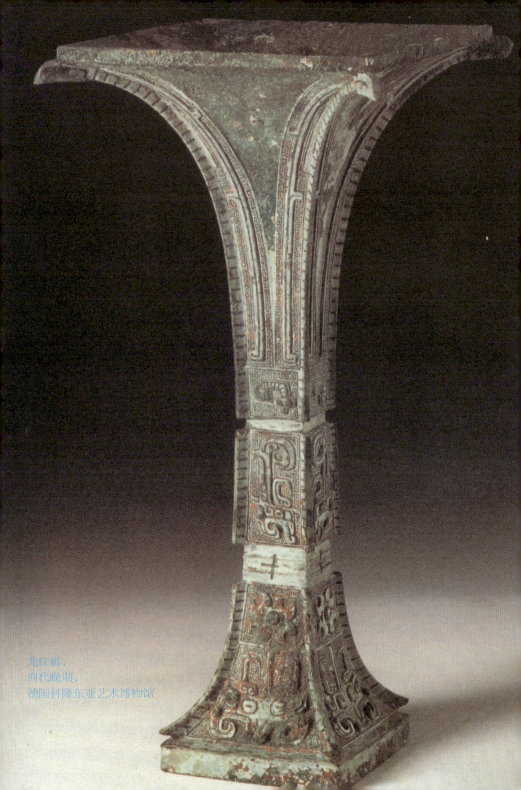

龙纹觚，
商代晚期，
德国科隆东亚艺术博物馆

在世界各地的博物馆中，北京国立博物馆有着独特的地位。[1]这里收藏着中国最璀璨的艺术珍宝，其建筑的布局和细节，历史深厚的周边环境，以及它的藏品，纯粹是中国特色的。青铜和玉器，绘画和书法，陶和瓷，墨和笔，所有这一切都有一个共同的来源，即中国人特有的天赋。这个博物馆无须向别国借用早期艺术品来说明其自身发展的直接或间接来源；相反，表现于这些中国有史以来的不同艺术形式中的艺术精神，甚至与这个国家远古的神话和传说传统结合在一起。

中国艺术发端

一个富于艺术气质的民族，阐释自己的艺术并定下自己的价值标准，是其固有的权利。我们自然也想知道，中国艺术给邻国，以及西方学者和艺术批评家，带去了什么影响。不过，此领域里已有的这些观点，只有建立在浩瀚的中国艺术文献中举世公认的经典之上，才能成为定论。将中国艺术与其他古代民族如希腊、罗马，或埃及的艺术相比较，在此基础上判定中国艺术的价值并给予它相应的

[1] 1913年，国民政府将盛京故宫（沈阳）和热河离宫（承德）两处所藏的文物古器运至北京，以紫禁城外延部分（文华殿、武英殿等）为址成立古物陈列所（其时紫禁城内廷仍由逊帝溥仪居住）。古物陈列所很长一段时期内被视为国立博物馆，除盛京、热河所藏文物之外，后来还陆续接受了许多别处运送来的文物。1924年冯玉祥将溥仪赶出故宫，并成立善后委员会清点查收故宫文物，于1925年成立故宫博物院。此后，古物陈列所与故宫博物院并存，直至1948年合并。

重视——与它此前所确定的相对价值相适应——是非常正确的。这是艺术的比较研究。

但是在中国艺术的内部研究中国艺术,则它自己的标准必定具有优先权。这个新领域的外来探索者,千万不要带着由自己国人所完善的现成罗盘,因为不同的气流和水流会扭曲它的指针,使它失效。必须在你所研究的国度里获得你的罗盘,唯有如此,罗盘才能得到充分的调整和校正。千万别想当然地以为,对你来说是新的东西,对土生土长的该国人来说也是未知或未加研究的,特别是你所面对的这个民族,在悠久历史中,一直致力于文化上的追求。也许与中国人相比,你的观察方法更科学更精确,但是作为一个探索者,首先应该留意比你更早,因而更有机会观察那些事实的先人的分类和解读。

外国学者对中国艺术感兴趣自有其道理,因为中国艺术完全是民族的,表现了古老的华夏民族的理想和精神。我们很难把中国艺术视为亚洲艺术的一部分,因为民族交流所引起的互动,对中国艺术的发展无太大影响。你不能像使用"欧洲艺术"一词那样,随意使用"亚洲艺术"一词。欧洲的所有艺术,在一个可信的历史时期内,都可追溯到一个共同的来源:希腊和罗马。然而在亚洲,最早的历史记载会把我们带回到数种不同的文明,那时它们各自就已经存在了很长时间,足以形成不同类型。我们若要追寻它们的来源或相互关系,只能借助于猜想。

但是有一点很清楚,即中国至少有一个文明系统和一

种艺术，发源于它自己的疆域之内。我们无须借助印度、日本或波斯艺术的知识，就可以理解中国艺术——不管侧光的照射多么有意义。在研究中国艺术时，唯一精确的观察点，是站在中国自身文化发展的中心。

中国文化之精神

在中国，艺术是文化的表达。希腊人所谓的paideia，罗马人所谓的humanitas，中国人称之为"学"或"问"，意思是通过精神和道德的修养而获得的风度和品味上的提升。中国人从未低估技术的价值，但从不把手工的灵巧当作艺术的核心法则。"遵从文化"向来是艺术表达的第一要素，而文化是高贵的民族理想的产物。技术向来是艺匠之作的信用证，不过艺匠作品已经被拒于艺术的殿堂之外。只有那些与文化精神相一致，对文化精神有所贡献的作品，才能在艺术殿堂占有一席之地——不管那作品本身的美学价值如何。

中国人从未想过通过传授某种高明的画法来培养画家；他们向来认为，在训练一双专业的手之前，先须用精神文化充实其灵魂。有时，比如在青铜器和玉器的制作中，就连艺术家的个性，也完全屈从于那个至高无上的要求，即，作品须符合家国的理想。一个艺术家最了不起之处，往往是他成功抹掉了个性，从而使观者首先想到的不是艺术家的技能，而是作品的美丽、优雅、高贵，以及该作品在其民族的文化积累中的位置。

那决定了中国艺术之生命的中国文化，究竟是什么呢？

首先是对仪礼，也即对家庭礼仪和氏族礼仪的热爱。忠君，敬父母和长者，这两个原则是立家和立国之本。我们所知中国最早的艺术品，家族或氏族聚会所用的青铜器，即为此而造。所有这些场合，典礼的仪则都制定得纤悉备至。据商代（前1766—前1122）文献如《尚书》所载，典礼上对国君、臣子以及朝廷的所有相关人等，都有周致的仪则规定。这些仪则在周代（前1122—前255）固定下来，它们如此稳固，至今还支配着中国人的典礼和祭祀。1915年袁世凯企图恢复帝制时所采用的仪礼，包括参加天坛祭礼的服饰，即以周礼为基础。

对仪礼的热忱甚至投射到了传说中的三皇五帝时期。三皇指天皇、地皇、人皇三位神祇，皆受极高的敬重。五帝则有着奇幻的名字，如筑巢的有巢氏，生火的燧人氏。这些想象的人物，是中国人为了解释最初的文字记载中所体现的文化而虚构的。他们显然是后人生造的，其意义仅在于表现中国人在历史开端时期所达到的文明程度。我们感兴趣的是三皇五帝对于了解礼仪有何启示——我们发现，这些礼仪在最初的正史中就有充分的表现，说明这些礼仪必定在古代就很好地建立起来了。但是对中国的历史学家来说，解释此现象的唯一途径是虚构神话和传说性质的"创造说"。

九鼎是文献中提到的最早铜器。据说夏禹分天下为

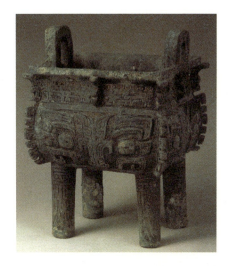 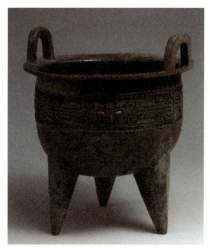

图1-1左,饕餮纹禺方鼎,商晚期,山东省博物馆
图1-1右,兽面纹鼎,商早期,上海博物馆

九州,令九州州牧进献青铜合铸此鼎。《左氏春秋传》说:"桀有昏德,鼎迁于商,载祀六百。商纣暴虐,(周德修明),鼎迁于周……成王定鼎于郏鄏[2],卜世三十,卜年七百。"我们关于九鼎的所在地及其使用的全部知识,都来于这个记述。关于此记述的真实性,我完全赞同理雅各(1815-1897)、夏德(1845-1927)。禹铸九鼎的说法,可以存疑,甚至可以彻底推翻,但是九鼎在夏商周的使用,确实已经成熟地建立起来了。在国家最庄重的典礼上,九鼎是主器,象征着对帝国权力的掌握。(图1-1)

家庭生活也精心地仪礼化了。由早期青铜器上的铭文

[2] 郏鄏(jiá rǔ):山名,今洛阳西北。

可以知道，有时它们是子献给父的，也许是祝寿；也用于向祖先献祭，盛祭品或祭酒。战功和某个家族成员获得的特殊荣誉，也记录在这些器皿的铭文中，而早期文献中所提到的周致的家庭礼仪，亦由此得到印证。家族的地位越高，礼仪越周密。天子的日常活动皆有详细安排，其礼仪是如此繁复，假如他忠实履行自己职责的话，可能就没有任何闲暇的时间了。

与仪礼相联系的是卜筮。人们希望通过它了解天意，并且预知一生境遇。卜筮的工具有龟甲、兽骨、蓍草。以龟甲或兽骨占者，置甲或骨于火上灼烧，产生裂纹，占者就从那裂纹的图案中识出征兆。以蓍草筮者，则观察蓍草摆动的方向。

卜筮的出现一定很早，在最初的文字记载中就有它的踪迹。据《大禹谟》，舜尝掌占卜之事，并曾告诫禹，即使是吉兆，也不能重占（"龟筮协从，卜不习吉"）。商朝掌卜筮之事者为盘庚，而周朝的王宫里，则有一大堆卜人。在政府官员中，占卜官的地位很高，类似于恺撒大帝之后的罗马——罗马十六名占兆官的排位紧跟在大祭司团之后。

识读占卜的征兆、符号的排列，成为饱学之士悉心钻研的课题，其最大的知识宝库即是《易》。这本书极难理解，但是以它对中国人生活和思想的影响，却是研究中国艺术之起源及其灵感所不能忽视的最重要文本之一。它与老子所创建的道家的理论和实践，有着难分难解的联系。

图1-2，河图洛书

纹饰与龙凤瑞兽

仪礼和天兆，体现了中国古代文化的基本精神，艺术首先从中发展起来。想象之物和审美之物的创造，亦有其存在的空间，但总是指向它们在仪礼或卜筮上的功能。然而从一开始,艺术就试图挣脱包围着它的文化生活的约束。这挣扎的第一个重要成果，是九鼎上的"异像"纹饰——该纹饰的目的是为教导人们认识山川之灵，以免被它们的邪恶力量所伤。接着出现了装饰青铜器和玉器的凤、龙、云雷、牛头怪兽、饕餮等图像。

与此相伴的，是表意文字的出现——它后来发展成为书面语言。象形文字和表意文字，起初似乎没有什么不同，两者都用于装饰，其艺术性质在于它们是想象之作，而不是追摹已知之物。表意和表物的区别，表述在圆和方两个几何术语之中。《易经》说，圆（即图）出于河，方（即书）出于洛（图1-2）。"圆（图）"指一组据说是

神话中的伏羲在龙马背上发现的符号，伏羲还由此衍演出八卦。这些符号呈圆环状，图画（地图绘制）、装饰以及想象性设计的原理皆发源于此。"方"则由大禹在龟甲上发现的图案发展而来——其时大禹正在实施他伟大的治水蓝图。据说那些图案是表意文字的原型。那是一组从一至九顺序排列的数字，大禹据此安排自己治水工程的九个部分或曰九州。

据说每个数字的每一部分都是一个表意字，关于这些表意字的数目，古代学者有许多讨论。《汉书》曾提到禹在龟甲上发现文字一事，但是《汉书》没有给出文字的数目。近年在河南省发现了类似的甲骨，证实史前确有使用刻着文字的龟甲之事。我们不必进而也相信关于象形文字和表意文字之来源的那些离奇解释，但必须知道，象形文字与表意文字在中国人的文化生活中出现得如此之早，以至早期文献不得不为它们的初次出现提供解释。即是说，关于其起源的神话故事应该抛弃，但是我们必须接受其在历史的黎明时期即已存在的事实。因此，中国艺术的根深扎在那样一个时代——家庭和部族的卜筮与仪礼不可分割地交织在一起的时代。

这种交织的印迹，可以在发明创造、科学、文学、艺术的结合上见到。艺术后来称为"六艺"，指礼、乐、射、御、书、数六种技能。这当中，仅礼、乐、书符合我们近代的艺术概念。"礼"恰如我们美术中的舞蹈，"书"相当于我们的画（drawing）。我们西方的美术（fine arts），由绘（painting）、画（drawing）、建筑、雕塑构成，外加

诗歌、音乐、舞蹈、悲剧。而中国古代的"艺",除了礼、乐、书三种之外,建筑、雕塑等都被遗略了,代之以射、御、数(计算)。"射"的意义不仅在于射击的"中的"技巧,它还配合着优雅的身体动作,以便作为君子(绅士)的一项训练。这就把"射"联系于礼仪性的舞了。"御"之艺则为战车及其配置的装饰提供了一个绝好的机会——所有的装饰都必须符合其出现的场合以及车主人的身份。这只能由具有艺术精神的人来完成。"数"起初与土地丈量和地图绘制有关。《礼记》有一节说,"一国的财富可由其领土的大小来计算"(问国君之富,数地以对)。考虑到"数"是六艺之一,我认为此节的含义是:领土的总量可以由经调查而绘成的地图计算出来。由此,"数"确实是测量之义。惟有如此,才能解释何以计算过程中可以有艺术表现。

近代以来,一个新名词"美术"被引入中文,用来表述"fine arts"观念。如今这个词已经被普遍接受了。它遵从我们西方的观念,将音乐、诗歌、雕塑、建筑与绘画一道作为"美术"。这当然是个很有用的术语,但是我们必须明白,这是一个用于解读西方艺术的近代词汇,与古代中国人的观念多少有些差异。

中国艺术与古希腊罗马艺术的根本差异,可以从它们文化类型的鲜明对比中见出。中国人的理想,是孝亲忠君。因此,他们把礼当作人伦关系的规则,并以为这符合至高无上的天意;也因此,他们视占卜为一种自然的欲望,以图了解未来之事如何影响人伦关系。古希腊和罗马

的理想,是政治自由,以及个体的人在天地间的重要性。一言以蔽之,早期中国文明以"君"为中心,而古希腊罗马文明则以"人"为中心。

由上所述,我们可以得到这样一个认识,即:中国艺术具有本土的性质,它只可能起源于扎根中国土壤的文化,而不可能起源于别处的文化。

至于它与别国艺术的类似之处,则可以由各民族所共有的一般性质得到解释。比如对古代游牧民族来说,繁星点点的夜幕呈现为具有动物之形的黄道十二宫,如金牛、狮子、天蝎等,对作为农耕民族的古代中国人来说,掌控他们未来的自然力量也转化为动物之形。在夏天,雷雨前的云呈现为龙形,有硕大的头,开张的爪,长长的尾。这是给土地带来生产力的风雨之灵。因此,龙便成为四种瑞

图1—3,象形字龙、鹿

兽之———另外三种瑞兽是麒麟、凤凰、龟。麒麟、凤凰对应春天，象征生命的到来，龟和龙对应带来丰收的夏雨。这四种瑞兽之形，皆是最先用于青铜器装饰的图案，而且都倾向于激起好的念头。

我不同意夏德的观点。他认为"龙凤之名虽见于最古老的文献，但早期艺术品中的龙凤之形却大异于后期艺术家所创造的精美的龙凤图像"。我也不认同沙畹（1865-1918）所说，"这组不可思议的象征性形象（如龙和凤），也许根本不是中国的，一开始就不是，而且无论如何不会像我们所期望的那样古老。汉代之前，我找不到任何类似凤的东西"。这些观点与中国考古方面最优秀的权威完全不同调。在卷五[3]中，阮元（1764-1849）提到了一件酒器，爵，其上镌有一字，字形为一只栖于树上的凤。此器现归潍县陈氏。还是在卷五，薛尚功（南宋）提到了一只觚，其上有一象形字，字形为一条龙（图1-3）。薛尚功定其时代为商。此器近年归汉阳叶氏。我曾见过吴重憙定为商代的一个器皿，其上装饰着一只刻画精细、线条优美的凤。（图1-4）

在装饰领域，与这些瑞兽相联系的，是另一些模样狰狞，带有凶兆性质的生灵，它们是为了惩邪诫恶。其中最常见的即是饕餮———夏德承认这是中国人的发明。饕餮是最早的装饰图案之一。它双眼爆出，面相狰狞，警告世人切勿贪婪，暴饮暴食（图1-5）。早期青铜器上用于装饰目的的那些生灵，无论是瑞兽还是凶兽，彻头彻尾是中国

[3]原文未提及是何种著作的"卷五"。

图1-4a，凤纹罐　　图1-4b，凤纹觯，西周早期

图1-5a，饕餮纹先壶　图1-5b，饕餮纹先壶，商晚期

人想象的产物,其基础是古代中国所流行的生活方式。

文化遗迹缺失

除了将我们带回商代文化的青铜器和玉器,以及可能更早一些的甲骨文,没有其他实物可以证明《书经》(即《尚书》)中的记述。关于尧和舜,以及大禹治水的记录,目前我们只能看作是后人的追想——其目的是从某种更早的源头推导出他们所知的文明,当然,那源头是他们所乐于认同的。公元280年左右发现的"竹书"[4],只是印证了司马迁《史记》里的记录,几乎没有增加任何内容。那些湮灭了的遗迹必定与其他古文明所拥有的遗迹同时,甚或更早。但与埃及和亚述的古城遗迹相比,中国缺少纪念碑式的文化遗迹。这在很大程度上,是由于与埃及和亚述相比,中国的气候和土壤条件不利于遗迹保存。

汉代之前的石碑,没有一件是可靠的。贵州永宁有一块无纪年的古碑,被定为周代之物,但是很可疑。另一块在江苏丹阳的古碑,上有篆字铭文,据说最初是孔子所书。此碑正面有《记》,说篆文是公元799年(唐大历年间)重刻,但是现存文献,无法证实《记》中宣称所刻篆文为孔子所书一事的真实性。直隶赞皇也有一碑,被认为是周穆王所写,其他如河南汲县、直隶大兴的一些古碑也被归于周代。此外还有一些秦朝的砖,这些秦砖的真实性

[4] 通称《竹书纪年》。

似乎是不必怀疑的。广为人知的《访碑录》[5]中，也有四通碑系于秦朝。其中最著名的是泰山顶上的那一通，习称"无字碑"，据说是秦始皇所立；其他三通分别在山东诸城，陕西西安和浙江会稽。有一通汉碑，署年公元前143年，但是对于它的真实性，有许多争论。最早的可靠的石碑，在孔子故乡山东曲阜，署五凤二年（即公元前56年）六月。坦率地说，对于研究中国艺术考古的人来说，这是颇令人失望的——我们无法找到比中国学者目前所知更早的石刻。

最早的石质历史遗物是石鼓（图1-6），如今安置在北平孔庙大成门左右的两庑下。石鼓是七世纪（隋唐时期）在陕西凤翔发现的，九世纪时安置于凤翔的孔庙。宋徽宗将它们移到河南开封，并用黄金填注石鼓上的文字。金人攻占汴梁（开封）后，将石鼓运往北京，1307年郭守敬（1231-1316）将它们安放在现今所在的地方。石鼓共十个，每个鼓上刻着一首/篇颂。这些颂大抵是为纪念周王巡狩岐山——即在掘出石鼓的凤翔境内。颂描述了为这次光辉的军事检验而作的精心准备，比如平整道路，拓深河道。没有内证能够帮助我们确定这些石鼓的年代，但是中国学者一致认为它们属于周宣王时期（公元前827-前782），对此我完全赞同。布谢尔（1844-1908）倾向于把它们放到更早些的成王时期（公元前1115-前1079），而沙畹则将它们系于公元前300年前后的某个秦国国王。石

[5]即《寰宇访碑录》，（清）孙星衍、邢澍编，十二卷，初刻于嘉庆七年（1802）。后人辑有《补寰宇访碑录》《续补寰宇访碑录》。

图1-6,石鼓,周朝

鼓的唯一装饰是它上面所刻的字,而石鼓的艺术性则在于其形状。这些石鼓主要对考古学家和文献学家有价值,但是中国人视其为民族艺术的一部分。[6]

 修筑长城是一件无比浩大的工程。修筑时间跨越了战国时的秦、赵、燕,一直到把它加以延长的秦始皇。然而我的印象中,没见过它被用作任何早期艺术品的主题,无论石刻,玉器,还是绘画。即便陶器中保存下来的汉代望楼,也是在陕西所发现的那种望楼,而不是长城上的那种望楼。艺术中有许多指向狩猎之旅和山路行军的线索,但是没有一个指向长城本身。长城完全被当作一个军事要塞,而从不被当作人民精神或天赋的产物。

[6]石鼓原石现藏故宫博物院,国子监前的石鼓是乾隆五十五年清高宗下令仿刻的。

早期建筑却不是这样——它们已经在民族的艺术发展中赢得了一个位置。据说，神话般的黄帝（公元前27世纪）教民制砖作室，"筑城邑，造五城"。在周朝，"王宫是一个巨大的围笼，被高高的土墙或砖墙包围着，围墙里面有王、后、众妃及其仆人的起居室，大臣的办公所；朝会的殿，庙；宫廷所用的丝麻织品商店；保存帝国档案、历史文献、珠宝等国家和皇帝所拥有的珍宝的库房；存放生活必需品的仓库。即是说，它是首都里一个用围墙围起来的小城，是皇帝、皇室及政府专用的。除非公务的需要，皇帝很少走出围墙。"

如沙畹在《司马迁Ⅱ》第174页所解释的，阿房宫是秦始皇（公元前221-前209）所建，位于陕西西安。这是一座雄伟壮丽的建筑，其形象经常出现在画里和瓷器上，就像诗里所称颂的那样。据《史记》，阿房宫坐落于上林苑渭水南岸，阿房宫前殿，东西五百步，南北五十丈，殿中可以坐一万人。早期著名的宫殿还有长安附近的未央宫，汉初萧何（？－公元前193）所建。此外还有甘泉宫。这三座宫殿在诗画里很有名。有一幅名画是宋代李唐（约1100年前后）所作，从中我们可以得到一个壮丽的阿房宫印象。这几座宫殿奠定了后世宫殿的模式，其主要特点还可以在今天的北京故宫身上看到。可惜的是，这些宫殿没有一座能够经受住时间的侵蚀而幸存下来。因此，我们必须相信文献的记载，承认后世的宫殿与它们相似。（图1-7）

古代艺术遗迹的缺失，从未令中国的艺术批评家感到不安——早期实物会消亡，但是将那相同的艺术精神，代

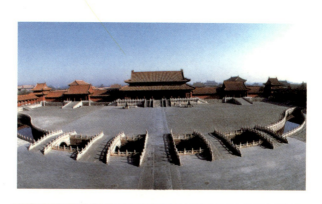

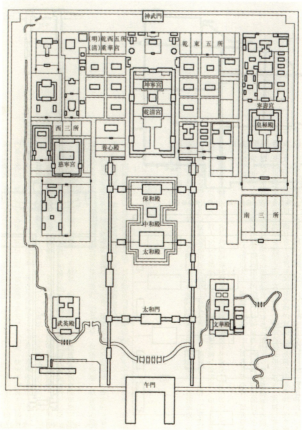

图1-7 上，太和殿
图1-7 下，故宫布局图

代传承，是中国人的一种天赋。可以毫不夸张地说，商周时期盛行的那些艺术主题，也同样激动着明清时期各类艺术家的心。中国人从来不担心临摹/复制，因为在他们看来，这从来不是一种依样画葫芦的奴性行为。临摹者并不惟谨惟细地追随临摹对象，因此每一次临摹都会体现出临摹者的个性，即使他们都遵循忠于原作的那个总原则，结果也是如此。

在中国人看来，这种方法既是对民族意识的颂扬，也是对珍贵传统的维护。早期青铜器的器型复现于陶器，然后又复现于瓷器；早期铸器上粗简的龙凤像，在绘画中变美了，可见每一代人都从同一个永恒不坠的资源中汲取着艺术灵感。这常常给外国人一种单调的印象，就像布谢尔提及中国建筑时所说的那样。然而从如此有限的资源，孕育发展出如此多样，几乎是无穷无尽的变化，也着实让人敬佩不已。在保持艺术精神的连续性方面，中国人做得比其他任何民族都好，他们那连绵不断的传承，已经维持了四千年。（图1-8）

另外值得一提的是，远在中国与外族发生较多的交往之前，那时中国的疆域还偏于一隅，即现今它的西北部，其艺术母题已经稳定下来了。在本演讲中，企图追寻中国人的种族起源，自然没有什么意义。拉克伯里（1844-1894）曾努力证明中国人是巴克族人，在巴族首领奈亨台的带领下，穿过突厥斯坦，沿喀什河来到中国西北——中国的发源地。这样，他就给了中国文化一个巴比伦血统。夏德已经从文献基础的方面有力地驳斥了拉克伯里的论

图1-8a，陶鼎（彩绘）
战国，河南省博物馆

图1-8c，陶钟（彩绘，仿青铜礼器）
西汉，陕西历史博物馆

图1-8b
陶钫（彩绘，仿青铜礼器）
西汉，陕西历史博物馆

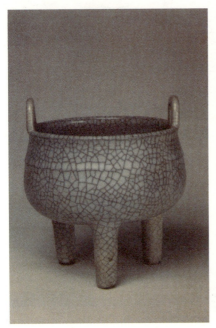

图1-8左,双耳三足鼎(哥窑),宋,故宫博物院
图1-8右,玉方觚,明,故宫博物院

点。我则必须从艺术主题的方面提供证据,证明拉克伯里理论的不可靠。他说,中国人系于其早期教化者名下的艺术列表,往往是早期中国文化发展的一个奇怪的杂合。

外来艺术影响

这些早期的艺术和传统,在中国和其周边民族开始有交流之前,就已经牢固建立起来了,这使得它们不仅能够在交流中存活下来,而且能够掌控、支配外来的影响。

公元前五世纪有一个经由蜀国(今四川省)连接秦国(今陕西省)和印度的陆路通道,然而我们知道,那时中国青铜器和玉器的制作,以及至今仍然支配着中国艺术家心灵的那些观念,已经发展起来了。此后,中国和外部世界来往频密。公元前139年,张骞奉旨出使都城在奥斯苏克河的月氏国。十三年间,他穿越了东突厥斯坦、费尔干纳(汉称大宛)、巴克特里亚(汉称大夏)、和田,带回许多新作物,如葡萄以及苜蓿。他还记下了所访国家的物产和习俗。

佛教在公元67年由汉明帝以官方形式引入中国。他派出的使者从印度带回了两位高僧,同时也以白马驮载来了他们的巴利文书佛经、佛像,还有他们的习俗。洛阳东边的白马寺,就是为了铭记白马驮经之功而敕建。这座寺院曾经数度重建,至今犹存。司马迁(公元前85年去世)在《史记》中记录了中国和突厥、南夷、大宛的联系。公元97年,班超带领一支军队前往安提俄克-马尔吉亚那;他

命令部将甘英从波斯湾乘船前往罗马——那时罗马刚刚为中国所知。这次探险并未成行。又过了一个世纪,罗马商人才发现了前往交趾支那的路,不久又发现了前往广州的路。穿越帕提亚(即安息)、撒马尔罕,到达罗马、北印度的陆上贸易之路也重开了,结果在汉之后的南北分裂时期,有些小国被突厥人统治了。魏和北魏皆定都平城(大同),直到北魏中期孝文帝迁都洛阳。这两个朝代都在其艺术品中反映出突厥斯坦和犍陀罗的影响。

大唐帝国几乎将所有邻国置于其控制之下,西北疆的许多小国都向中国寻求保护,以抵御穆罕默德(伊斯兰)势力的壮大。阿拉伯人的船抵达广州,基督教(景教)传教士、犹太人、摩尼教由陆路来到大唐帝国,佛教的中心也由印度转移到了中国。在这个百业兴旺的盛世,艺术繁荣起来。这一时期,外来影响强过中国历史上任何一个时代,然而中国艺术继续表现出对其早期固有传统的坚持,拒绝侵蚀。从外部世界引进的艺术母题,服从中国原则的支配,而且中国人在应用这些母题时,与已有的标准或规则融合无间。

蒙古忽必烈于1280年建立的元朝,重建了宋代陷于分裂的帝国,但是在艺术方面,则将艺术的精神从保守派的僵硬拘泥中解放出来。其结果是自由精神的迅速复兴——我们在唐代曾经见过这种自由。蒙古人统治过的疆域如此巨大,甚至出现了波斯和中国之间互换工匠的现象。波斯感受到了来自中国工匠的影响,但是波斯工匠却没有在中国留下长久的印记。

明代甚少或者简直就没有外来的影响。过去的一百年里，西方的影响也没有能够足够深地渗入中国人的内心生活从而控制或影响其艺术。固守并延续一种艺术生命，将之系于其最初的民族传统，中国是唯一的活例。中国艺术频繁受到外来影响，但从来没有背离其独有风格。相反，它总是吸收这些影响，使之为己所用。它借用了外来的装饰形式，甚至可能借用了外来的技法，却将之置于自己的原则和规范之下。

因此，我们必须把中国作为一个艺术实体来研究。现今在中国支配着评论和创作的这些原理和规则，正是来自其民族生命最初的那些原理和规则。从作品来看，中国艺术如今确实衰落了。然而从其对原则的坚守来看，它的繁荣之力一如其黄金时代——唐朝。我们在任何一个文化人身上都能够看到它，而且它努力在每个新起的收藏家身上发生作用。它的无往不在甚至没有因近代教育的到来而受到干扰。

据中国人的习惯，艺术品分为金石（青铜、石刻、陶瓷）和书画（书法、绘画）两类，大致可以视为造型艺术和图形艺术两类。金石类是艺术和考古不可分离的结合，换言之，它是考古艺术或艺术考古。书画类是纯粹的美术。下面的讲演，即在这两个部类之下讨论中国艺术。

第二讲 青铜器

所有青铜器型，都可从数量庞大的存世作品中挑出一些精品，它们无论造型、浇铸水平，还是纹饰，皆足以媲美第一流的希腊铜器。

克钟，
西周晚期，
天津市艺术博物馆

金石研究，只限于相对较少的一小群人。这门学问主要探讨中国文字的起源和发展，同时也关注金石铭文中所记述的历史事件，拿它与后世的文献记载相比较、印证。如果这一专门的学问仅仅停留在文字学和历史学层面，那么我们检视中国艺术时，就没必要把早期青铜器、玉器或石碑也包括进去。

所幸的是，在文字学和历史学的兴趣之外，金石学家也注意到了金石器的艺术母题及其发展——当然，坦率地说，他们从艺术方面所作的研究，还是不及他们从文字和历史方面所作的研究。关注这些早期艺术品之艺术品质的重任，落在了来自日本、欧美的学者和收藏家身上，尽管某种程度上这也许要以牺牲或忽视中国专家们原有的研究方向为代价。

定都南京的梁武帝（502-550），是一位虔诚的佛教徒，也是公认第一个收集碑铭墓志的。据说他的著作多达一百二十卷，可惜这些著作都在他死后的动荡岁月里散失了。梁武帝的收集工作，似乎是中国艺术考古学的开始。他所采取的研究路线，显然不同于二世纪的许慎——许慎研究早期遗物，完全取词源学的路线，目的是为他编写那部著名的字书《说文解字》作准备。

唐代学者没有留心这方面的研究，直到公元十世纪河南的聂崇义献《三礼图》，人们对金石学的兴趣才又复

苏。《三礼图》是对中国早期习俗和仪礼的图说，其文颇有价值，图却粗鄙不可信——它显然是基于文献的记载，而非基于对存世器物的考察。第一篇严肃的金石学著作，是十一世纪欧阳修关于早期铭文的一篇论述，见于他编撰的《集古录》。紧接其后的是王黼所编《宣和博古图》。此书的插图可能采自宫廷所藏古器物的画样和拓片，所以极有价值。但是它在释文及历史叙述方面的疏误，也引发了后世的许多笔墨之争。因此，使用此书的学者，须对它的粗疏有所警惕。（图2-1）

宋代较专业可靠的一部金石著作是薛尚公的《历代钟鼎款识》，计二十卷。此书成于南宋绍兴年间（1131-

图2-1
聂宗义
《三礼图》内页

1163），是金石学的一部奠基之作，后世所有学者的研究都以它为基础。薛氏也许可以算是第一位严谨的古代青铜器研究专家，然而他的研究完全集中在铭文上。但无论如何，这部著作终究是个知识宝库，对于艺术也是如此，只不过这方面的知识总是和他的文字学探讨混合在一起罢了。宋代还有一些艺术家如刘松年、李公麟、赵孟坚，政治家如吕大防、王安石及其弟王安国，也对青铜器和玉器有着浓厚的兴趣，且视之为艺术品。

此后，金石学又沉寂了很长一段时间，元明两代在这领域都没有什么重要贡献。直到1749年，乾隆皇帝带给金石学一个新的刺激。他组织了一批杰出学者，准备替宫廷的收藏编一部图录。这部图录题为《西清古鉴》，煌煌四十二卷，其后又有《西清续鉴》《宁寿鉴古》作为补充。近年来《西清续鉴》《宁寿鉴古》已经出版，卷数与《西清古鉴》相当。如今，人们可以把这些书中的图与陈列在北平国家博物院的实物比照而观了。

朝廷的资助给了金石学巨大鼓舞。1804年，阮元（1764-1849）出版了他的学术著作《积古斋钟鼎彝器款识》——"积古斋"是阮元的堂号。这本书评论、解释了560件铭文拓片。紧接着，1822年，冯云鹏、冯云鹓昆弟出版了合著的《金石索》。冯氏兄弟的金石研究，艺术的角度多于文学的角度。对于外国学者来说，这是最有用的一本书。此书之后，陆续还有其他一些重要的研究成果问世，不过这些著作主要讨论文字学的问题。惟有近年出版的一部著作，在揭明早期青铜器的艺术价值方面，作出

了特出贡献，此即端方《陶斋金石录》。"陶斋"是已故总督端方的号，他是一位出色的学者，也是一位精于鉴别的收藏家。《陶斋金石录》刊出了他收藏中最重要的青铜器。遗憾的是，苏州潘氏和潍县陈氏的收藏，都还没有类似的著作发表。

所有的历史记载都表明，青铜器在夏商周（通常统称为三代）极受尊重，用于国家和家庭生活的一切重要时刻。用兵得胜，祈福，悔罪，先王和考妣的祭日，国君的生日——这些时候都要举行盛大典礼，青铜器就用于这类场合。

最高规格的青铜器是九鼎，只有天子才有资格使用。拥有九鼎即意味着拥有王权，它是王权合法性的象征。《周礼》专门有一章论述青铜器的使用，划分了不同等级的官员使用青铜器的规格，名曰"分器"。低级别的官员举行祭礼时，不得使用与高级别官员同等数量或尺寸的青铜器。于是，青铜器具有了标识官员职位高低的功能。青铜器也会被国君作为礼物赐给受接见的臣子，而臣子则十分重视国君所赐青铜器的规格，因为那明确预示着国君对他们的评价。公元前672年，郑伯受到周王接见，周王赐给他一个王后的镜环（鑾鉴）。此后不久，周王赐给虢公一只爵。郑伯对此大为不满，因为赐给他的只是妇人小饰物，而赐给虢公的却是国家典礼上使用的"器"！（图2-2）

青铜器的另一个用途，涉及某些不光彩的交易——国

图2-2上，凤鸟纹爵，西周
故宫博物院

图2-2下，云雷纹斝，商早期
郑州市博物馆

家或个人为了获得影响力而拿青铜器作贿赂。《左传》记载了许多这类事情。公元前589年，齐侯出于贿赂的目的，把一件青铜器（甗）作为礼物献给了晋国。燕国人试图把一件酒器——斝——当做礼物送给齐国以为贿赂。大大小小的钟、鬶等祭器，被滥用于此类目的。当然，这些旁门左道的使用，并不会模糊青铜器主要用于祭祀和纪念的意义。

中国学者对青铜器的分期，简单明了。最早的属三代，即公元前255年之前。然后是秦汉型，介于公元前255年至公元211年之间。三代和秦汉青铜器称"古器"。至于唐宋的复制品，则不称"古器"。

三代的青铜器，人们依据文饰的类型，特别是其铭文的字体，又进一步区分出夏商周三期。这个基于文字发展的分期似乎是可信的，但是对于说明青铜器艺术性上的差异，几乎没有什么价值。这三个朝代的青铜器，其母题、工艺、器型，都是可以交替互换的。对于艺术学方面的学者来说，公元前255年（东周亡）之前的青铜器没有进一步分期的必要。照中国专家们的说法，夏代的青铜器以质地敦实著称，商代的青铜器质量上乘，周代的青铜器纹饰精美。但这只是当时社会风俗和习惯的一般特征，而不是由此产生的青铜器之艺术品质的一般特征。

伴随着秦汉陵替，自由时代来临了。在这自由的时代里，三代仪礼端庄的古风式器型，逐渐被更为实用的装饰型器型所取代。这时期，人们似乎在某些隐蔽的地方发现

了几件古代器物。这些古器物是此前为躲避秦始皇的收缴而埋藏在地下的。这一发现,为新器型的引入创造了一个契机。新器型包括瓶、碗、盘、祭祀用炊具、带扣,以及室内装饰品或个人饰物。简括地说,三代青铜器是庄重的仪礼型,而汉代青铜器则富于装饰的意味。(图2-3)

图2-3左,青铜器皿,汉,Paul He藏品
图2-3右,未央宫竹节熏炉,西汉中期,陕西茂陵博物馆

这些青铜器从古代流传下来，历尽劫难。遭遇了那么多劫难，还能够有如此众多的青铜器保存下来，真可谓奇迹。

潘祖荫（1830-1889）在《攀古楼彝器款识》一书中，讲述了自周朝灭亡以来，青铜器遭遇的七次大劫难。

第一次是在秦朝。秦始皇在焚书的同时，还企图销毁所有的青铜器和带铭文的武器。他的目标是销毁所有的前代文献，开辟一个属于他的新纪元。他把搜刮到的这些青铜器熔铸成十二个铜人。第二次是在汉末。董卓（?-192）为了支撑摇摇欲坠的汉朝，把从两京（洛阳和长安）收集来的铜像和大量的青铜器熔化，铸造铜币。第三次劫难发生在公元590年，隋文帝统治期间。从陈掠夺来的三口秦汉大钟和一大批青铜器被熔化销毁。第四次是在公元955年，后周世宗年间。世宗颁布了一条法令，限定五十天内，除了朝廷所用礼器、军队和官府所需物品、铜镜、寺院的钟之外，两京及各州所有的铜像、青铜器及其他青铜物件，必须全部上缴地方政府，集中销毁。第五次是在公元1158年，金正隆年间。金廷颁布一条法令，勒令销毁所有征辽、征宋期间掠获的古代青铜器。第六次是在南宋高宗年间（1131-1163），政府下令收集民间所藏青铜器，并宫廷所藏的1150件青铜器，全部交付铸币司，据说总量达两百万斤。第七次是在北宋末年。汴洛（开封府）之掠中，宫廷及寺庙里的青铜器被洗劫一空，运往大金的首都。

同时，各朝对发掘到的古代铜器又非常重视。遇有青铜器出土，统治者或更改年号以示庆祝，或变更发现地的宫殿名称以表敬意，或立庙以为纪念（这类庙里供奉的神通常有特别的名号）。

文献所记载的第一次发现，是汉元鼎年间（公元前116-前110）在汾河（位于今山西省）发现一只宝鼎。由汉，经南北朝，隋，至于唐，这期间还有一些类似的发现记录。唐玄宗统治期间（713-742）有数次重要的发现。据记载，公元733年，眉州出土了一只甗，重700斤。北宋期间常在高地和古墩里发现古代器皿。发现渐多，人们也就不再把青铜器的出现当作一件异常或者有什么特殊预示意义的事了。

能够释读青铜器铭文的学者不断增多。宋人吕大临（1040-1092）所撰《考古图》收录了大量宋人所藏青铜器，书中著录了三十多位收藏家，并对他们的藏品作了简单描述。

与其他艺术门类的情况相反，公认属于三代的青铜器，数目上已经有了稳步的增加。修建住宅或庙宇时挖地基，洪水的冲刷，河床的干涸，以及近年的铁路建筑，都带来了许多新的发现，大大增加了已有的信息。（图2-4）

古代青铜器的器型，种类繁多。《西清古鉴》给出了七十一种器型，并附录了许多种早期铜币。除了青铜器皿，这份清单里还包括钟、鼓、剑、弩、战车饰物、量具、杖首、勺子、铜镜等其他小物件（图2-5）。令人感

图2-4，青铜酒器（错金银盉），周

兴趣的，是那些最重要的器型的数目。其中鼎233件。鼎是香炉或锅，通常三脚两耳，虽然有时候某些四脚的器皿也被归入此类。鼎用于祭祀时盛食物。这名称也用作专词，与"钟"字一起构成一个合成词——"钟鼎"——用来泛指古代青铜器。瓶和壶173件，二者皆是盛酒的容器。尊148件，觚116件，觯42件。卣（带柄的尊）95件，罍17件，彝67件，敦49件，匜31件，这些都是不同形状的酒器。还有盘17件，洗40件，用于祭祀时洗手。此外，钟46件，鼓14件，鉴93件，也被算在古代铜器里。

　　青铜器因为要用于祭祀，所以器型多高贵庄重。同时，它们外形优美，线条简洁。但是布谢尔却认为，这些器皿大多粗鄙笨重，比例失调，显见它们缺乏自由的精神和对线条的热爱，而后者正是激励古希腊铜匠进行创作的因素。这说法并不错，许多青铜器，也许绝大多数流传至今的青铜器确实如此。其原因在于，古代统治者和世族对青铜器的需求极其庞大，不仅招揽了所有合格的艺术天才，必定也吸引了大量缺乏艺术精神的平庸工匠滥入其中。然而，无论哪种器型，都可以从数量庞大的存世作品中挑出一些精品，它们无论造型、浇铸水平，还是纹饰，皆足以媲美第一流的希腊铜器。每件青铜器都有考古学价值，虽然它可能缺乏艺术品质；但也有足够多的造型优美的例子，可以证明古代中国人确实具有出色的造型感。在他们所制作的最出色铜器上，我们可以看到果敢和精准，表明艺术家对其所使用的材料有着正确理解——他充分了解，金属的要求不同于木材或大理石。

图2-5上,蝉纹弓形器,商晚期,社科院考古
图2-5中,鸟纹内三戈,商晚期,辽宁省博物馆
图2-5下,虎头短剑,春秋晚期,山西昔阳县博物馆

不同时期的青铜器，纹饰有些微不同。最初的器皿上只有少许纹饰，即表面的留白处多于有装饰之处。这为后来的青铜器建立了典范。

纹饰是几何母题与动物母题的结合。几何线条发展成矩形回旋纹，饰于器物的边沿和面板。这些回旋纹被称为"雷纹"和"云纹"（图2-6）。与雷纹、云纹相混合的，是尚未发展成熟的动物形象，如夔纹、蟠夔纹、蝉纹。这些未完全发展的动物形象，如我们在回旋纹中所见的那样，通常两两相向，以浮雕的形式出现于主题图案的两侧，或是牛头，更常见的则是一圈几何线。这些回旋纹中，有恐怖的兽头——饕餮。饕餮有各种变形，其唯一的基本元素似乎是那双突出的大眼睛，这双奇怪的大眼睛与回旋纹的其他线条融为一体（图2-7）。还有虎头，象头，羊头。整个三代时期，龙基本上还处于一个未成熟的形态。此外，还有中央安置着乳头的菱形纹。这是中国古代艺术中唯一从人体提取艺术母题的例子，但我不能确信宋人的解释是否正确——他们说这圆鼓鼓的形状是要表现一颗乳头。

据说多数几何形都有象征意义，但是我们很难断定这是否是对几何形的一种阐释，抑或相反，那些几何形乃是既有观念的产物？总之，艺术家们在其中展现了高度的想象，同时也避开了以粗糙图案再现动物形态的陷阱。

铭文的字体可以划分成三类。第一类是商代铜器上的早期文字，这是一种象形文字。与此同时或更早，还有刻

图2-6，雷云纹扁足鼎
商早期，河南省文物考古研究所

图2-7，饕餮纹

于兽骨上的漂亮的甲骨文,也属这一类。

第二类出现在周代,此时的文字开始丢掉象形的特征而取规准的方形。另一方面,伴随着日益复杂的日常生活,汉字的数量也大大增加了。这一时期的铭文,大多字形优美。至今还有人写这种字体,不过不再那么夸饰了。据说,周代的文字经过史籀的系统整理,便成为后人所谓的大篆。大篆相当于欧洲中世纪"华美图饰文本"[7]中所用的字体。

第三类是汉代的隶体,这时汉字的数量已经多到足够用了。隶体一直沿用至今,不过时有调整或增加。

这些铸造和镌刻的铭文,有时是高蹈行为和历史事件的记录;它们也可能是子呈父的献辞,或者是对捐赠者本人功绩的颂扬。另一些则是悔过,同时也表示向善的决心。铭文常常能够印证史书的记载或澄清史书上某些模糊的段落。不过,铭文的用语异常简洁,实际上,即使你认对了每一个字,也还是不容易解读出铭文的内容。青铜器上的铭文,长短不一,短的只有一个字,而毛公鼎上的铭文长的多达497字——由吴式芬(1796-1856)释读,见于吴氏所著《攗古录》。毛公鼎是端方的藏品,因其铭文长而成为最著名的古鼎之一。(图2-8)

其他著名的鼎,有焦山寺(镇江附近)的"无专"鼎,关于此鼎已经有了许多种学术专著。另一个是克鼎。

[7] "illuminated texts",这是中世纪很流行的一种文本,尤其是关于圣经的解释文本等,其特征是通过华美(烫金与上色)的插图对文本进行装饰和解释。

图2-8，毛公鼎铭文（腹内壁）

克鼎有三个不同尺寸的样本,其一原属潍县丁氏,后来卖给了端方;其一属潘祖荫;其一在费城大学博物馆[8]。成套的组器,则有著名的齐侯礼器。这组礼器中的两只罍被吴云(1811-1883)收藏,他因此自名其室曰"两罍轩",还在1872年写了一本颇有价值的书,专门描述这两只罍[9]。组器的另外四只现藏纽约大都会博物馆。(图2-9)

齐侯指齐桓公(公元前684-前642),他夺得齐国政权后,得到管仲相助,在治国之中表现出极高的智慧。齐侯礼器上的铭文讲述的就是这些故事。另一件著名的酒器是"弓父庚卣",现藏于克利夫兰博物馆。器名的含义是:这是一只献给父庚,外形似弓的卣。此卣的柄像一把弓,两端饰以兽首。它原本是山东诸城刘氏的收藏,吴式芬《攈古录》定其为商代青铜器。这些只不过是美国公私收藏中众多精美铜器中的个别例子。近年来,日本收藏家表现最活跃,因此,除了北平的国家博物院之外,如今人们还可以在大阪住友、藤田,以及东京奈仓的收藏中看到许多顶级的青铜器。[10]

1771年,乾隆皇帝向曲阜孔庙(建于明代)敬献了十件礼器。这些礼器陈列在孔子像前的一张长桌上——在其

[8] 克鼎,清光绪年间出土于陕西扶风法门镇任村,有大鼎一个,小鼎七个。大鼎现藏上海博物馆,内壁铸有铭文290字,据其内容可分为两段,第一段称颂其祖师华父,第二段详细记述周王克一事。

[9] 指吴云的《两罍轩彝器图释》。此书十二卷,考释了百余种古代青铜器,并精心为每件青铜器摹绘了图形和铭文。

[10] 住友财团(总部在大阪)下有泉屋博古馆(京都),主要藏品为15代家主住友有纯(1864-1926)、其子住友宽一(1896-1956),以及16代家主住友有成(1909-1993)收集的中国古代青铜器、明清时代书画、中日铜镜、佛像等。藤原财团下有藤田美术馆(大阪),主要藏品为实业家藤田传三郎(1841-1912)、其子藤田平太郎(1869-1940)、藤田德次郎(1880-1935)收集的以古代东洋美术作品、用品等。奈仓情况不详。

图2-9
齐侯组器
纽约大都会艺术博物馆

图2-10，孔庙献祭图示

他孔庙，这个位置上通常是一块石碑。十件礼器在桌子上排成两列，从右向左依次为（参拜者从中间的门进来，面朝北对着祭坛）：

后排：豆，簠，彝，尊，尊；
前排：鼎，卤，鬲，尊，甗。（图2-10）

这些礼器用于盛放祭肉，食物，酒。

1901年，在距离陕西宝鸡大约十里的地方，出土了一张柉禁（铜禁）[11]及其附带的青铜器皿。这批青铜器后来转入了端方之手，是祭礼上所用的酒器，共十一件：尊一件，卣二件（有柄），盉一件（有柄和嘴），斝一件，

[11]祭祀用摆放酒器的铜质案几。

图2-11，柉禁及其附带青铜器
西周早期，纽约大都会艺术博物馆

爵两件，觯三件，觚一件。这些器皿和禁，因为其艺术价值，成为近来最知名的青铜器发现。这批青铜器纹饰精美，显示出良好的品味，但是铸造工艺却不及其他存世的青铜器精良。[12]（图2-11）

 近年还发现了两件周代镀金青铜器，两件都是爵。这一发现证实了文献上的一个记述。文献记载说：那些用最好的铜铸成的器皿，后来又在外表镀上了一层金。匠人先把金辗打成金叶，覆在铜器的表面，然后慢慢加热，直至金和铜形成一种合金。这两件祭祀用的酒杯，造型都很优美，制作亦皆精良。这种镀金工艺在后来的战国时期却

 [12]这套青铜器起初由端方收藏，端方死后，其后人于1924年转卖给福开森，福开森又转卖给纽约大都会艺术博物馆。

用于完全相反的目的——掩盖青铜铸造上的瑕疵。我们须记住早期青铜器和晚期青铜器在应用镀金时的这一区别。（图2–12）

1915年，一位姜姓农民发现了四件青铜塑像。他在挖一个灌溉用的水塘时，挖到了古墓，并在古墓旁边发现了

图2-12，楚大官壶
西汉中期，
河北省博物馆

图2-13，麒麟，汉朝

四个深埋在黄土里的铜像。这四尊铜像中，有一尊麒麟，一尊韦陀，两尊天王。发现这四尊铜像的地点，在三原县边境。三原县在西安府西北约二十五里处。据唐代地志的记载，这里是唐朝第十四位皇帝敬宗的寝陵所在地。唐敬宗薨于公元827年，这座寝陵可能在数年之后建成——比方说，公元830年前后。

麒麟（图2-13）看起来要早于这一时期，也许铸造于汉代末期（公元二世纪）或动荡的南北朝时期（公元五至六世纪），后来从某个地方移来此处。麒麟的铜质与汉代青铜器相同，这让我相信铸造这麒麟的铜料是熔化早期青

铜器而来。原始胎芯尚在雕像体内。支架用芦苇扎成，外面涂着型芯沙和粘土。然后用这胎芯铸一个模子，外表覆以腊。用来剥离胎芯和模子的撑子至今还清晰可见。麒麟的尺寸为：长（从嘴到尾）132厘米，高68厘米。

　　第二个雕像是韦陀（图2-14）。根据艾德（Ernest John Eitel, 1938-1908），韦陀是佛教护法神，位列四大天王之首。韦陀的尺寸为：高137厘米，腰围94厘米，底座高58厘米。据说佛有四大天王（即佛的四大卫士）。另

图2-14
韦陀，唐

外两尊天王的尺寸为：高76厘米，底座高20厘米，带围56厘米。韦驮和天王的铸造年代大概与墓同时。

无论铸器还是铸像，都用到了草胎或熔蜡工序。先做一个模子，模子表面有一层适当厚度的蜡。然后用这模子铸一套范，熔掉里面的蜡，再灌进铜水。这种工艺保证了纹饰线条，尤其是汉字线条的边界有很高的精度。一个屡试不爽的辨别铭文真假的方法，即是仔细检验汉字笔画的边缘，看看是否有凿的痕迹，如果有凿痕，说明这铭文是后世刻上去的，而不是与器一道铸成的。

至于铸造青铜器时所用铜和锡的比例，《周礼》第六章"考工记"中有详细记载。这一章并非《周礼》原书所有，是否汉代或南朝齐时所增，已经有许多讨论，但是其内容无疑是可靠的。钟、鼎、瓶、量器，含锡六分之一；斧、斤，含锡五分之一；戈、戟，含锡四分之一；剑和农具，含锡三分之一；镜，铜、锡各一半[13]。这些比例原则仅适用于公家作坊。由存世的实物我们知道，这里面有各种偏差。早期的良匠，总是设法让自己的作品具有类似水银的光亮色泽。大都会博物馆就藏有一件这样的器物。那是一只带盖的鼎，上面饰有鳍状纹，无疑是商代之物。此鼎从前是著名学者、收藏家盛伯羲的藏品。

古代青铜器上的铜绿，因其保存途径的不同而有所区别。早期帝王陵墓中出土的青铜器，墓室既坚固，青铜器又摆在石座上，与周围的土和水都没有接触，在空气的影

[13]参见《周礼·冬官考工记第六》"攻金之工"，《周礼注疏》卷第四十，北京大学出版社，1999年，第1097-1098页。

响下，这些青铜器会呈现出青青的色泽。这是最漂亮的一种铜绿。埋在或干或湿的土壤中的青铜器，其上的铜绿与周围土壤中的化学元素有关。这类青铜器上的孔雀绿暗斑非常漂亮，类似于瓜皮绿。有时候同一件青铜器上会有好多种颜色，称为"五采"。铜绿的厚度则受环境条件的影响，从次表层色变到深度色变不等。实际上，铜绿是一种新的化学成分，很难与原来的铜剥离，除非是镀金或渡漆的器物。

这里是关于古代青铜器的提纲，非常简略，且不完全。我们没有讨论青铜兵器、战车、殿宇饰物，流传下来的青铜工具，铜币或其他铜制器物，也没有讨论大量唐宋元复制和仿制的青铜器。

第三讲 玉 器

上乘的玉器之美,特别是古玉之美,不仅要用眼看,还要用手去触摸。这种双重的艺术诉求非常特别。

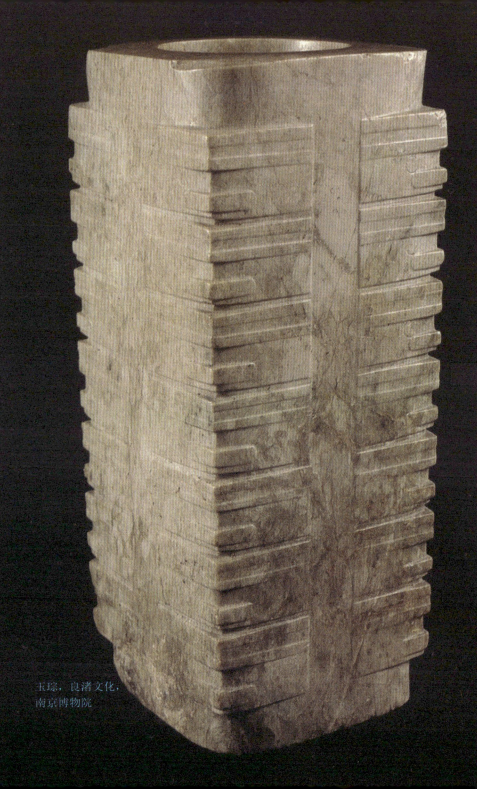

玉琮,良渚文化,
南京博物院

玉器和青铜器是有关的，它们不仅用途相似，构造和形式也相通，即玉器的原型多来自青铜器皿和用具。正如青铜器可以充分反映主人的身份和地位，而且是为了在典礼上使用一样，玉器也是一个重视身份和仪式的时代，其艺术经验的表现。（图3-1）

技艺高超的玉工们制造了各种形状的玉器，或作为统治者权力的象征及记录其命令的器具，或作为官职信物，既用于半官方或非官方的宗教仪式，也用于单纯的装饰目的。劳费尔（Berthold Laufer，1874—1934）在相关著作中对此有充分描述。虽然与青铜器相比，玉器上不怎么适于雕刻装饰图案，但是玉更具自然美。在中国古代，玉被看作最珍贵的石材，就因为它不仅色彩纷呈，而且纹理精美。

玉有硬玉和软玉之分，色彩千差万别；其石质的半透明性质，也让某些颜色变得更美。有黑玉，其色泽源于其中所含的大量铬铁矿；也有纯洁无暇的白玉，可以媲美羊脂（图3-2）。介乎两者之间的，是带有红色和褐色条纹的玉，这颜色是由铁的氧化反应引起的。还有黄中带绿的黄玉，间有白色或棕色色带的灰玉。最常见的是绿玉，其颜色深浅不一。这无穷的色彩变化，使它对于人性中可以藉由视觉而触及的一面，具有无法抵挡的吸引力。

然而，玉还有另一种更微妙的魅力，即它诉诸灵敏的

图3-1a，玉璇玑，新石器时期，五莲县博物馆	图3-1b，玉琮，良渚文化 南京博物院
图3-1c，玉圭，西周 陕西省考古研究所	图3-1d，玉璋，商代 河南博物院

图3-2，白玉杯
三国魏
洛阳博物院

触觉。正如绘画诉诸视觉,音乐诉诸听觉,玉器则给爱玉之人纯粹的艺术性的触觉愉悦。

人们用"润"字形容这种感觉。"润"意味着晨露、细雨般的轻柔,同时也意味着外表的优美、光滑。这是一种品质,犹如声音里的和谐,运动中的优雅。人们又谓之"温",即温暖、平滑,如婴儿的肌肤;又谓之"缜密",精美紧致,如上等丝织品的质地。我斗胆说,这样一种对敏感触觉的艺术性欣赏,是中国人的特权;然而即使在中国人当中,这种特殊的欣赏也仅限于通过"玉"这一媒介来传达。

一个人,如果只会欣赏玉器的美丽外形或玉的奇妙色泽,而没有学会领略玉所带来的触觉上的愉悦,那么很可惜,他错过了一种极好的艺术享受和欣赏。对欧美人来说,这是一种完全陌生的艺术感觉,但不能仅仅因为我们的艺术中从未有过,就不承认它。玉的这种独有品质,一直受到中国人极高的赞誉。(图3-3)

大多数幸存下来的古代玉器都没有纹饰或题记。即使有纹饰,也是我们在青铜器上曾见过的那些几何图案和动物形象,几乎没有出现新的艺术母题。玉器上最典型的装饰母题也许取自星空——大北斗星,群星,还有一串串的连星,即所谓的"联珠"。你尽可爽快地撇开《古玉图谱》中所描绘的那些奇妙玉器,而径直视其为宋代艺术家们的丰富想象——他们为当时的珠宝商绘制了这些图纸。没有一件那样的玉器流传下来,后世学者也从未把《古玉

图3-3上,玉蝉,汉 河北省文物保管所

图3-3下,玉带,唐 陕西历史博物馆

图谱》当作权威而引用。这些事实足以让我们将该书中所特有的那些玉器类型排除在考虑之外。

吴大澂（1835-1902）对该书的评价是："芜杂而不精。"[14]唯一保险的途径，是遵循吴大澂《古玉考》所采取的方法，即：在文献的指引下，从存世实物着手研究。劳费尔就采用了这种方法。就文献方面而言，玉器不如青铜器多，但是也足够提供指南，引导我们的研究沿着正确的路线前进。

玉受到特别珍视的时代有三个：三代和汉（迄至公元221年），唐宋（618-1277），还有卓越的乾隆时期（1736-1796）。在这三个时代，人们制作了大量玉器。所谓古玉，指公元221年之前的玉；所谓今玉，指乾隆及乾隆之后的玉。我们如今所知的某些顶漂亮的玉器，出于唐宋时期，那时玉受到上层社会的高度重视，知名艺术家为珠宝商绘制清样，就像他们为制墨和制镜的工人绘制清样一样。这些清样称为"谱"，绘在绢或纸上，今人的收藏中偶尔还能见到。

古玉中颇为别致的一种，是"大圭"。大圭是皇权的象征，为天子所持，通常用绳子穿过其上的圆孔，系在天子的腰带上。天子正式接见臣子时，右手持大圭，抵于右肩——大圭的上缘打磨得很光滑，可以舒适地倚在肩上。1902年，召公墓（据说召公薨于公元前1053年）出土了三件大圭，这是其中之一。（图3-4）

[14]见吴大澂《古玉图考·叙》。

当时端方宰陕西省，下令修复召公墓，修复过程中发生坍塌，发现了这些圭。如今这三件大圭，一在端方家，一归北平冯公度，一在美国。此圭为棕黄色，带暗斑，上

图3—4，大圭，周朝

面既无饰纹,也无铭记。召公是商周之间的过渡人物,所以这大圭是一件确定的早期玉器[15]。

黄中慧藏有一件玉圭,一面是凤纹,另一面是人首纹,黄氏断定为少皋(前2598–前2514)之物。从外形状,这是一件"信圭",是公侯一级官员会客时所持之物。这是一件品相上乘的玉器,我虽然不怀疑它很古老,但好像也没有什么合适的理由把它归属于某个确定的年代。

另一些有趣的玉器,有王懿荣(1845–1900)所藏的一件玉雕妇人像(图3–5),王氏定为周代之物;一件用作杯饰的玉雕男子脸,玉扁钟,玉印,玉矛头。有一件玉璧,它上面的纹饰,可以代表古玉中精品的特色。此璧外径20.5厘米,内径5.7厘米。璧面上有两条同心圆宽带,两条带子上都装饰着丰富的传统饰纹。外侧带子上是方形几何图案,内侧带子上是交错的线条纹。两条宽带把平坦的璧面中分成内外两环。这也使得璧面的内外两个部分可以分别进行装饰。外壁面一半刻着一对对盘龙,每对盘龙之间用一个象征太阳的圆盘作间隔。内壁面一半刻着云纹。玉璧的背面也有两条同心圆带,形状和饰纹与正面的一模一样;但是平坦的璧面却没有分成内外两半,而是装饰着一只粗犷的夔龙图案。

有一件奇怪的兽形玉雕反映了三代的象征系统。这是个瑶琴琴颈。它的头分成四片,暗示古代音乐的四个章

[15]据原书插图,此器应是璋。

图3-5左,玉舞女
图3-5右,玉舞女,
西汉,大葆台西汉墓
博物馆

节，类似于鹿鸣、驺虞之声、檀板、文王之声。上面还有五个穿弦的孔。兽取蹲伏姿态，可以令琴颈握在手里更舒适、方便。更常见的象征性玉器是璧，圆形璧用于祭地，其他形状的璧用于祭四方。（图3-6）

图3-6左，玉璧，陶寺文化，
山西省博物院
图3-6右，玉璧，西汉晚期，
湖南省博物馆

玉也是献给死者最贵重的礼物——入葬时用玉盖盖住眼和口，用玉塞塞住鼻孔和耳。（图3-7）玉还用于固定殓服，这时玉块的背面会钻上小孔，以便缝在殓服上。这类场合爱用白玉。

图3-7，玉覆面，战国
河北省文物研究所

关于今玉的使用，布谢尔在一篇译文（译自中文）中曾有过描述：

大件玉器，有各种各样装饰性的花瓶、花托，大圆果盘，敞口碗，水瓶；小件玉器则有带坠，簪子，耳环或戒指。用于宴桌的有碗，杯子，酒壶；用作贺礼的，有各种带铭文的圆形勋章，椭圆形辟邪。酒会上有玉杯和玉瓶，频频斟满；婚礼上会有一只玉壶和三只配套的玉杯。供祈求长寿的无量寿佛雕像，道教礼拜上的八仙屏风。如意和带浮雕纹的镜架是极受欢迎的订婚礼物，还有簪子，耳环，额帖，手镯等个人饰品。用于书房的有熏香三件器：香炉，香瓶，香盒；更奢侈一些的屋子里则摆着成双成对的玉雕花、玉盆宝石，并陈列当季的花卉。玉梳用于清晨梳理秀发，榻上的玉枕可以带来美妙的午间小憩，砚台旁的玉腕枕供文人写字时枕腕或臂，压舌是为死者入殓准备的[16]。脂粉盒供给少女桃花般的颜色，窗台上的笔囊和墨盒里装着文人的装备。象征着好运的八宝——法论，海螺，宝伞，华盖，妙莲，宝瓶，双鱼，吉祥结——排列在佛龛祭坛上；开口的石榴、仙桃、佛手柑，是多子、多寿、多福的象征与祈求。连环玉象征永久的友谊，玉印是重要文件之权威性的证明。佛徒祈祷时计数用的佛珠，文人案头的镇纸，贵妇人用来遮面的扇子上的流苏饰件，孩子脖子上挂的玉锁。其他值得一提的还有研药的臼和杵，弓箭手大拇指上防止弓弦反弹的扳指，烟枪上的玉烟嘴，

[16]可能指"口琀"。

美食家的玉筷。

　　如上文所说，上乘的玉器之美，特别是古玉之美，不仅要用眼看，还要用手去触摸。这种双重的艺术诉求非常特别。不难想象，这并不是一种面向大众的艺术形式。玉的微妙与精致，只有极少数人能够欣赏，对这些人来说，玉能从各个方面带给他们最雅致的艺术情感。

第四讲 石刻

　　石刻艺术表现与人相关的主题，依中国人的观念，人应当通过祭祀或占卜仰体天意、俯息地威，而不是忙于塑造人像以求其形长存。

梁武帝萧衍
修陵麒麟，丹阳

古代的石刻极少。这不是因为石材太硬，难于雕凿，也不是因为中华地区缺乏合适的石材。玉材比石材更硬，而且稀有，但是早在中国文化的萌蘖时期，玉就被琢成种种艺术形状。

毫无疑问，石材罕见应用的一个原因，是石制品不契合中国古人的生活图景，即，不可能以那样完美的工艺，像用青铜制作礼器那样，用石头来制作礼器；另一方面，占卜之事中也没有石头的位置。此外，石头纹理粗糙，而且触感冰冷。除非是出自第一流艺术家手里，否则石头很难给人带来温暖的感觉。然而在中国，一流艺术家都倾向于用青铜和玉。毕竟，青铜和玉这类材料，不需要艺术家有很大的力气去操作工具，也不妨碍艺术家转向更为精巧的刻刀或毛笔。你要知道，自古以来，写一手好字就是中国文人的理想，任何妨碍书法的事都要严格回避。书法需要精巧敏锐的手腕而不是力气，艺术家们可不愿意为了练就雕塑所需的臂力而破坏了作书所需的腕力！

另一个原因是，石刻艺术（这是已经大体繁荣起来了的一个领域）表现与人相关的主题，而在中国哲学里，人在天、地、人的序列中排在最末。更重要的是，依中国人的观念，人应当通过祭祀或占卜仰体天意、俯息地威，而不是忙于塑造人像以求其形长存。（图4-1）

图4-1
佛教演法图碑

最早的石质遗物——刻石——吸引艺术研究者的地方，仅仅是它上面铭文的书写之美，至于刻石本身，却既无装饰之美，也无造型之美。

早期石碑如尚书刻石或泰山刻石[17]，对于金石学家有极其重要的意义，因为它们构成了刻在青铜器或甲骨上的"龟纹鸟迹"书与汉字之间必不可少的一个环节。但是刻石本身粗鄙，研究中国艺术史的人尽可以略过它们而不致造成艺术发展史的断裂，也不致疏忽任何在后世应被提

[17] "尚书刻石"可能是指熹平石经，开刻于东汉熹平四年（175），成于光和六年（183），《鲁诗》《尚书》《周易》《礼仪》《春秋》《公羊传》《论语》七种经文，宋代有残石出土，现存约8000字。"泰山刻石"指秦始皇嬴政二十八年（公元前219年）、秦二世胡亥元年（公元前209年）立于泰山的刻石，皆李斯所书。

及的影响。

中国人对金石学很着迷。端方的刻石收藏非常出色，但是他的收藏完全是为了帮助释读古代铭文。我有一整套端方所藏刻石精品的拓片，然而我发现它们对于艺术研究毫无帮助。这批藏品的内容，见载于业已出版的《陶斋金石录》。

幸运的是，制作石刻拓片的进程，与拓片的整理及相关书籍的编撰是同步进行的。这使得碑上的内容得以长久存世。拓碑的方法，古今没有太大的差别，其过程如下：先把宣纸打湿了覆盖在碑上，用硬毛刷子反复刷，直至宣纸与碑面的凹痕密合无间。待宣纸干后上墨，这样就可以得到我们期望的印迹了。拓片最大的优点是精确，而且便于携带与流传。

所有的中国古代石碑都有拓片，从宋代开始这些拓片就结集成书，欧阳修（1007—1072）和洪适（1117—1184）是整理拓片的先驱。一旦有新碑发现，立即就会被细心记入先前著作的修订本或稍后的出版物。可以准确无误地说，在中国，任何一件有艺术价值或文学价值的石碑，我们都能在相关书籍中找到它的信息。西方学者在利用这些学术著作中的信息方面，一向比较迟钝。在这方面，就像在其他许多方面一样，导其先路者是布谢尔，他在1881年柏林"东方大会"上宣读了一篇题为"子云山武氏墓志"的论文。其后沙畹继续这项工作，两次赴中国考察石碑。第一次中国之行后，他出版了《中国汉代雕塑》（巴

黎，1893）；第二次中国之行，出版了他的不朽巨著，插图本《华北考古记》（巴黎，1909）。这两本书中都使用了大量的拓片，书中大部分插图也都是拓片的照片。

汉代石碑

最早的石碑在陕西褒城，立于公元63年，即汉明帝六年。由碑文可以知道，此碑是为了纪念一段防御匈奴的长城的完工而立。另一早期石碑是在四川新都发现的，立于公元105年。河南名岳嵩山上也有五块早期石碑，可惜这五块碑我至今无缘得见，也没见过拓片。

一般认为，最早的有装饰图案的刻石，是山东鱼台的温叔阳墓石（图4-2），立于公元144年，即建康元年。图案刻的是两个面对面跪坐着的人，二人都头戴高高的官帽，身着宽大的长袍，双手笼袖。在他们头顶上方，一只瑞鸟在盘旋。人物的左边刻着六行碑文。图案和碑文之外，圈着一组方框，由里向外共三层。考虑到碑上有人物图案，应该把它归在画像一类，以区别于一般的石碑。

泰安也有一块类似的刻石，我有一份它的拓片，但是该石的原地点我一直没能弄清楚，据说来自山东嘉祥。此石所刻人物的服饰和姿势都与温叔阳刻石相似，但是画面要精细得多（图4-3）。画面描绘两位骑马武士比武。在他们两旁，下层版面上是伎乐表演，上层版面上是竞技表演。中央的主建筑和两边的亭子，与文献里的详细描述恰相吻合。主建筑的屋顶上正落下一对凤凰，两只凤凰一左

图4-2，温叔阳碑
公元144年

图4-3，泰安府藏祠堂
画像石，二世纪

一右来自相反的方向，各有一个仆人迎接它。此外还有数对燕子。毫无疑问，这块刻石与温叔阳刻石，代表着刻石的一个类型。后来的龙门石窟（洛阳）即模范此类型，只不过龙门石窟中，来自传统的历史场景，已经被佛教场景代替了。作为早期类型的实例，这两块刻石有着极其重要的意义。

1917年，上海《皇家亚洲文会北中国支会会刊》[18]发表了谢阁兰（1878-1919）的一篇文章，把四川渠县的冯焕阙（图4-4）定为公元121年。谢阁兰没有说明他这样做的依据，我在该石的拓片上也没有找到任何日期。《访碑录》将它归在无年款的一类，但是定其时代为汉。

这是早期刻石的一件杰作。它有个长方形的底座。底座托着一根石柱，石柱顶端有一横梁，横梁上还盖着一个屋顶。柱上刻着漂亮的铭文，交待了冯氏的官职。此阙立于冯氏墓的入口处。这种墓柱称作神道阙。它底座上的图案很奇特，象一只蟹蛛。谢阁兰没有提到这一奇怪的底座。就我所知，使用这种图案的刻石，仅此一例。

最著名的早期刻石，是山东嘉祥的武梁祠。

这个祠堂在嘉祥城南十里的子云山脚下，是武氏所建。祠堂里有武氏家族成员的纪念碑铭，有四个人的碑

[18]1857年9月24日，寓沪英美外侨裨治文(L C. Bridgman)、艾约瑟(J. Edkins)、卫三畏(S.W. Williams)、雒魏林(W. Lockhart)等人组建了上海文理学会(Shanghai Literary and Science Society)。次年，加盟英国皇家亚洲文会，遂更名为皇家亚洲文会北中国支会(The North China Branch of the Royal Asiatic Society)。"所以名为北中国支会者，系立于香港的地位观之，上海居于北方故也。"张海林：《上海亚洲文会述论》，《南京大学学报》，1996年第1期。

图4-4左,冯焕阙
图4-4右,冯焕阙正面拓片

铭保留了下来，他们是：武开明，死于公元148年；武开明的弟弟武梁，死于公元151年；武开明的两个儿子，武班，死于公元145年，武荣，死于公元167年。武班二十五岁时已经是敦煌（今甘肃省境内，斯坦因发现石窟的地方）长吏，但是他在四人中去世最早。武荣在河南府（洛阳）做官。于此我们看到，兄弟二人都接触了西部的影响。

那么，为更早的温叔阳立碑的人，是否也去过西部？这是一个颇有趣的问题。若果真如此，则我们很容易就可以得出如下的结论：石碑起源于包含整个中国西部的蜀地。这是谢阁兰提出的观点，但是中国的批评家从未提出过这一类的理论。也许这样的一个假设更为安全：秦汉时期，帝国的征伐提供了相互交流的自由，从而使得新方法在不同地区同时发展起来。

中国学者对武氏祠堂及其门前的两根柱子有过详尽细致的描述。人们也为它们做了拓片，沙畹在他的《华北考古记》中刊出了这些拓片的一套完整照片。武梁祠有前室、后室、左室、右室各一，围成一个长方形的院子——这是中国住宅通常的样式。

武梁祠的画像石，内容很丰富。第一幕是古代传说，从伏羲开始，下贯五帝时期；接着是按年代顺序排列的历史和社会生活，如孔子见老子等（图4-5）；最后一幕是武氏家庭生活图。这些石刻都是浅浮雕，人物栩栩如生，表现出良好的艺术趣味。

图4-5，孔子见老子

　　这些石刻画还印证了希腊墙面和梁檐装饰上常见的两种传统技法。其一，人物的头部尽量保持在同一高度，不管他们是坐在战车上、步行，还是骑在马上。其二，物象的大小与其重要性相对应。仆人的尺寸总是比主人小，动物的尺寸总是比人小。这是艺术家对人文精神的颂扬——道德考虑优先于视觉效果。

　　虽然在工艺的方面，这些石刻无法与希腊早期的类似作品相提并论，但是在姿态的生动、观念的协调方面，却是旗鼓相当。值得一提的是，其中的一根柱子上刻着石匠的名字：李弟卯。通常来说，我们对石匠的名字一无所知，他们不会在自己的作品上留下有关自己的信息。山东，特别是肥城的孝堂山上，还有一些其他的刻石遗迹，雕刻风格与武梁祠相同。（图4-6）

　　四川渠县沈氏墓前的双阙是汉代之物，可能是公元二世纪。其中一阙上刻着四个字铭文，另一阙刻着七个字铭文。铭文的上方各刻着一只精美的朱雀。这是中国早期最华丽的雕塑。构图颇富张力，朱雀显得精力充沛，尤其是

图4-6上，武梁祠东壁画像石
图4-6下，孝山堂石祠西壁画像

那颀长的颈项。张开的双翼也增加了它的活力。与其他任何民族的雕饰图案相比,这两只朱雀都更灵动,这两个石阙也因此成为中国最伟大的艺术瑰宝之一。[19]（图4-7）

另一块极重要的刻石在甘肃成县境内。它上面没有日期,不过它后面不远的地方,另有一块与名叫李翕的人有关的刻石,署年建宁四年,即公元171年。

在这块刻石上,人们第一次尝试刻画风景。（图4-8）右上方刻着一只鹿,左上方刻着一条龙。底部有两棵连枝树——两树之间有一根树枝,其两端分别长在一棵树上,将两棵树连在一起。在这根树枝的中间部位,正发出一枝新芽。右边是一个水塘,水塘边也有两棵树,树下靠左边站着一个人,他双臂张开,似乎举着什么祭品。李翕是一位地方官。铭文颂扬了他的德行,而雕刻的图案则是为表现嘉禾——在他任内该辖区出现了"嘉禾"。龙象征注满水塘的慈雨,鹿则有祈求长寿之意。此碑名为"黾池五瑞"。

还有两块汉代刻石也值得特别的注意。其一是一座祠堂大门上方的石板,这座祠堂是为西南边疆地区一位长吏夫人而建。石上刻一卧鹿,鹿角开张,形象精美。（图4-9）其一现在扬州附近的宝应,大运河旁。此石是汪中(1745-1794)在1785年发现的,汪氏后人于1830年将之从江都迁

[19]此处关于沈氏双阙的描述有误:一,两阙的铭文分别是"汉谒者北屯司马左都侯沈府君神道""汉新丰令交趾都尉沈府君神道",前者十五字,后者十三字,而不是一阙四个字,一阙七个字。据书中原插图推测,福开森所见是不完整的拓片或照片。二,铭文上方所刻的动物是朱雀,而非凤凰,福开森原文中凡朱雀皆用phoenix,这是不准确的。据书中原插图推测,福开森所见是不完整的拓片或照片。

图4-7上，沈府君双阙

图4-7下，沈府君双阙正面拓片

至宝应[20]。此石自上而下分三个块面，上块面刻一朱雀，下块面刻一左手持盾，右手执剑，冲锋陷阵的武士。（图4-10）

这些刻石都是公元2世纪之物，也是中国考古学家所知的最早刻石。谢阁兰称，他在霍去病墓发现了一块公元前117年的石像。在接受这一日期之前，我们还需要了解此次发现的更多细节。

南北朝时期

汉之后的三国时期，也留下了几块带铭文的石碑，但是都没有装饰。

南北朝时期，北方边境部落的威胁越来越大。那时的骚动，集中在慕容、拓拔两部落（原鲜卑族的两个分支）的侵扰，以及苻坚（337-384）、王猛（325-375）的南侵。燕国（今直隶）归前秦之后，苻坚迁来4000户胡人，安置在府城平城（今大同）旁边。毫无疑问，正是这些胡人把犍陀罗题材带向东方，并开凿了平城石窟。沙畹用邻近的村庄为之命名，称之为"云冈石窟"。

这批粗鄙的雕像，没有灵魂，缺乏艺术趣味，从未引起中国评论家的注意——除了顺笔提及之外。就中的原因，除了它本身缺乏艺术的趣味，还因为它是"非中国

[20] 此石乾隆年间在宝应射阳镇出土，江都人汪中于乾隆五十年（1875）访得此碑并携往江都，道光九年（1829）其子汪喜孙送回宝应，置于宝应县学。参见：尤振尧《射阳汉石门画像考释》，《东南文化》1985年。

图4-8，李翕碑　　图4-10，宝应（射阳）碑

图4-9，祠堂石板（卧鹿），二世纪

的"。它自成一家，独立于中国艺术发展的主流之外。将云冈雕塑排除在中国人之作品之外的主要理由，是它完全不懂得欣赏中国文化——它不带任何铭文或题记。这清楚地表明，开凿此石窟的人在教育或文化方面不是中国人。有关云冈石窟的具体充分的描述，见沙畹的《华北考古记》。（图4-11）（图4-12）

北魏首都原本在山西平城，直到孝文帝时才迁至河南洛阳（洛阳曾经是后汉的都城）。孝文帝是拓拔弘之子，是个文雅之人，同时还是个出色的学者。他是孔子的狂热信徒，曾经给孔子追加过尊号。到达新都不久，孝文帝下令为洛阳的一位老者塑像。这件事发生在公元493年。从此以后，洛阳成为河南西北部在山坡上开凿石窟，雕凿石像和浅浮雕的主要力量。

我们若把洛阳附近的雕像，与旧都平城附近的云冈石窟中未完工的那部分相比较，就可以看出新都文化的影响。在洛阳，中国古老传统在汉代汇聚于此，并一直保持着其原初的力度。这种传统力量对于经由平城输入的犍陀罗雕塑，展现了颠覆力量。新都的浮雕都附带着题记，就像汉代所习惯的那样。虽然也绝对是佛教主题，但是处理主题的方式却体现出高雅的品味，并适当考虑了中国的传统。

为颂扬佛教而挑选的第一个造像场所，在历史上赫赫有名。伊阙，在洛阳之南约十里的地方，是一个山口。伊水流过伊阙，与洛水汇合，然后注入黄河。狭窄的山谷两

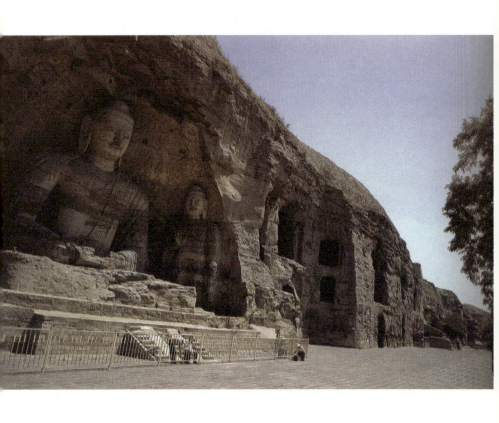

图4-11,云冈石窟,22窟外景
北魏早期

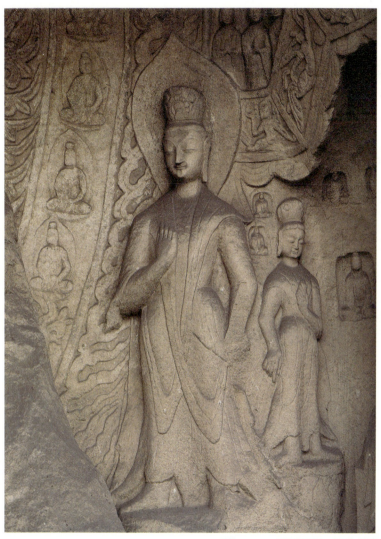

图4-12a,云冈石窟,协侍菩萨
北魏晚期

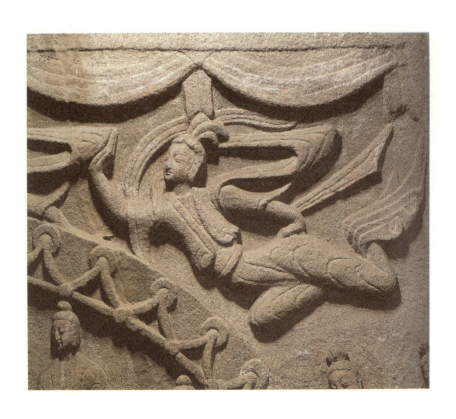

图4-12b，云冈石窟，飞天
北魏晚期

侧,是陡峭的石灰岩山岗。《春秋》中,此处称为"周阙塞",传说是大禹治水时所凿。这里还是有名的古战场,发生过许多重要战役。左岸的石岗上,有一条大约3米宽的水蚀裂隙,人称"龙门",如今整个这一地区就叫"龙门"。目前"龙门"已经得到广泛的开发,现今西方世界所熟知的许多石像即来自龙门的山坡。(图 4-13)

这一地区的雕塑,肇始于孝文帝以正统艺术风格立那个英雄像。这一地区雕塑的繁荣,则在宣武帝(孝文帝之子)统治期间,不过这时期的雕塑,有一个新的主题——佛教造像。宣武帝登基时,尚年幼。这个小皇帝被一群信佛的弄臣包围着,据说在他统治期间新建的寺院多达13000余座。宣武帝的年号改了三次,起初是景明(500-504),然后是正始(504-508)、永平(508-512),最后是延昌(512-518)。

最早的有年款的龙门造像,是公元502年,即宣武帝统治的第三年。从此而后,贯穿整个宣武帝时期,大量的造像涌现而出。与早前的云冈石窟相比,龙门造像更精美,更高雅。之所以有这样的发展,是因为宫廷接受了来自早期中国雕塑(如山东嘉祥墓室里的雕塑)的影响,早前佛教带入的粗糙的雕塑形象因此而渐趋柔和。

你们也许会注意到,我已经开始使用一个新词:造像。我这是严格遵循中国人的用法。中国人习惯上把人物浅浮雕称作"画像",他们坚决不允许这些佛教作品与传统的"画像"混淆,于是别其名曰"造像"。"造像"一

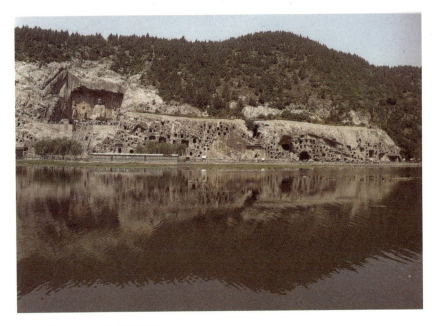

图4-13，龙门石窟外景

词，字面上的意思是"依设计而立"。这个词的作用在于把这些"像"认定为宗教的象征符号，从而把它们与其他石像或铜像区分开来。我们该承认，这种区分是出于儒家学者的宗教偏见；但是在中国，士人阶层既是人文传统的监护人，又是艺术宝藏的守护者，因此我们在评价这个国家的艺术时，必须把这个偏见考虑进来。

造像通常是一尊凿在石龛中的醒目的浅浮雕大佛像，以坚实的岩石凿成，其最高处与龛顶齐平。题记的位置，取决于该龛与邻龛的关系，但是会尽量安排在佛像之下。那些仅仅被称作石像的雕塑则以高浮雕的形式凿于岩面，底座或背部与岩壁相连。庞然大物般的雕塑是由几个部分

组装而成的，各部分之间的衔接很巧妙，几乎看不出组装的痕迹。

这些雕塑与追随犍陀罗的平城雕塑在总路线上是一致的。就工艺水平而言，龙门雕塑优于早前的云冈雕塑，但是在观念上，龙门雕塑仍然保留着外来宗教的种种标志。（图4-14）

有人会说，佛教已经深深融入了中国人的生活，不该再看作是外来文化了。但是事实并非如此，而且官方从来不曾如此看待佛教。儒道是本土的，而佛教是外来的。如今人们在美国的博物馆里有许多机会细细欣赏这一时期顶级的石像，当然，还有几件造像。每个人都可以从自己的角度，对这些雕像的美学价值作出独立判断。我已经提醒你们注意这样一个事实：不管这些雕像引起西方人（西方人的艺术传统源于古希腊）怎样的赞叹，它们却不是中国艺术必要或精华的部分，日本人也直到近年才开始留心于佛教雕塑的搜寻——日本人的艺术准则与中国艺术完全一致。对我来说，指出这一点就足够了。

冈仓天心（1863-1913）在《东方的理想》一书的第78页和92页提出，"如果对犍陀罗艺术作更深入、更专业的研究，我们会发现，来自中国的影响更为突出（与所谓的希腊影响相比）"，犍陀罗雕塑"就我们所知，在形象、衣纹、装饰方面主要追随汉代的风格"。

然而事实是，犍陀罗派艺术从公元150年起就进入高峰，而我们所知道的汉代石刻，最早不早于公元50年。冈

图4-14左，万佛洞右协菩萨（今），唐
图4-14右，万佛洞右协菩萨（原），唐

仓天心在说"衣纹和装饰"时，心里所想到的显然是墓室壁画，但是那些墓建于二世纪末！因此，我们无法认同冈仓天心的观点。我们无须纠缠于犍陀罗派的起源问题。在云冈石窟，中国人通过中亚人而借鉴犍陀罗样式，是十分清楚的。后来，龙门石窟又借鉴了云冈石窟。不过，为了与本土的传统接轨，龙门石窟对外来的风格作了改进。

从开凿的时间上来说，龙门石窟是从西山南端的老君窟开始的，这个窟里我们可以看到最早的龙门石刻，其中最古老的造像凿于公元503年（景明四年），是为纪念法生而造。老君窟的南边，是莲花窟。奉先寺中有一座巨大的卢舍那大佛坐像（图4-15），卢舍那佛的两边都有侍者[21]。

它的北边有一块碑，是唐代武则天（684-705）所立。那里残留着一些大石柱的底座，表明人们曾打算在此窟的洞口建造屋檐，使它像一座宫殿。再往北，就到了豁口。口内的山坡上，有一块巨石，上面刻着两个大字"伊阙"。然后是万佛窟，它的外面有一个迷人的小窟"双窑"。最后是宾阳窟。宾阳窟其实是个包含三个窟的组窟，它的入口处有一圈寺院建筑。这组窟中有三座大石像，窟顶装饰华丽。

游客从洛阳出发前往龙门，首先看到的将是宾阳窟。它是龙门石窟中年代最晚的一部分，开凿于唐宋。如果我们继续往下看其他窟，我们会发现，相比于早期开凿的那

[21]原文为："奉先寺中有一座巨大的阿弥陀佛像，阿弥陀佛像的两边都有侍者。"据上下文即原书图片，作者所说的应是奉先寺卢舍那大佛。

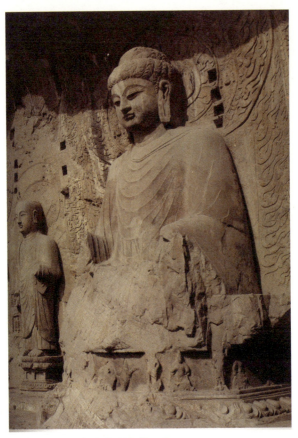

图4-15，奉先寺卢舍那大佛，唐

些石窟的高贵品质，宾阳窟实在是个让人扫兴的结局。[22]

其中一个石窟里面，有一块刻工精美的石碑，署年公元534年，即北魏孝武帝永熙三年。这是一块叶形碑，上面刻着山坡，佛坐在接近山顶的地方，在他前面左右两边

[22]宾阳洞。

各有一排侍者跪坐着，每排四人，每排侍者的背后各有一棵枝柯下垂的松树。再往山坡下一些，有三个人站在一棵棕榈树下，两旁各有一侍者。另有三位侍者站在更低一些的地方。三位侍者的前面放着三件器皿：一盆，一大口水罐，一装水的瓶子。这群侍者的两边是另两位佛，笼手而坐。其中的一佛，其右边有一位侍者，左边有一个香炉，香炉里有一盘香。在此之下，是一个由三排人组成的队列，较低的两排人拿着旗帜。石碑的左边和底端刻着些小山尖和树，令整个场景形成一个统一视角。这块石碑的技法堪称完美，可惜照片不佳，有损它的声誉。（图4—16）

左图4—16，永熙碑，公元534年
右图4—17，弥勒佛碑

邻窟也有一块石碑，据公元542年的题记，石碑上刻的是弥勒佛（图4-17）。图中一棵树冠开张的树，一长身之人，坐在树下小椅上。他的身边有一口钟在架子上晃动，他的前面有一只装水的瓶。

图案的轮廓大胆泼辣，令人印象深刻。人物的面容与中国禅宗始祖菩提达摩的传统形象十分相似。菩提达摩于公元520年渡海来到中国，他是中国佛教画里深受欢迎的一个题材，他的容貌也因此广为人知。也许设计这块石碑的艺术家曾经见过菩提达摩，对菩提达摩的印象如此深刻，遂把这位活生生的传教僧人的容貌特征赋予弥勒佛，就像意大利早期的绘画大师将当时人的容貌特征移用到所画的先知和圣徒身上一样。

这一时期，龙门附近也有一些重要的石刻。巩县境内，在洛河注入黄河的地方，有个山坡上就有一些石窟，与龙门的石窟相似。登封县、荥阳县，以及长葛县东部某些边远地区，都有一些著名的石刻。山西东边的黎城县也有四通精美的石刻（图4-18）。其中的一通石刻，刻画了一支送葬队伍。这支送葬队伍由四个大鼻子野（粗）人在前面领路；另外两个人，一个在车前一个在车后，却是优雅的中国人形象。其他三通石刻上的人物形象，类似于顾恺之画上的人物形象；山的形状（山上有各种动物在游荡）也与大英博物馆所藏顾恺之卷上的山极其相似。黎城的这些石刻，表现出优良的工艺品质。它们没有佛教主题，而是展现了对正统教义的坚持——即使在势力强盛的佛教环境中，也毫不犹豫地维护本民族早先的传统。

图4-18,黎城四碑

图4-19左，八骏图碑
图4-19右，关公诗竹碑

　　石碑还是让名家画作传之不朽的一种途径。有几件吴道子的画就被刻成了碑：其一据说是吴道子所作的孔子像，在曲阜；其一是描绘龟蛇相搏的"龟蛇图"，在成都府官厅；第三件漂亮的石碑由弗利尔艺术博物馆（华盛顿）收藏，曾在纽约大都会博物馆展出。它的平坦的石面上刻着一幅图，描绘的是一位神情自若的观音。这件石碑是个绝好的例子，证明这些作品具备三个基本的特征：石质优良，画面生动，题记精美。曲阜还有一块碑，上面刻着赵孟𫖯的《八骏图》。泰安府太庙里有一块碑，用两根竹子的竹叶组织画面，这些竹叶刻意布置成文字的形状，暗含着一首诗。（图4-19）

图4—20，怪兽图碑

竹竿的右边刻着四句诗，人们也可以从竹叶上读出这四句诗[23]。此外，碑上还刻有对句，"画中有诗，诗中有画"，不过诗的引用似乎隐晦了许多。

还有最后一块石碑要提及。这块碑没有日期，唯一值得注意的是它上面刻着的那些奇怪的动物（图4—20）。左边好像是一只大猩猩，大猩猩前面是一条鱼。右边是一只鹿和一个用后腿行走的怪兽——这样的怪兽在一件唐代花瓶上也出现过。

更早更高贵的雕塑传统由梁朝的奠基者梁武帝（502–550）在都城南京附近开拓并发展。和北魏的孝文帝一样，梁武帝也是受正统文化熏染的人，他个性中的这一品质尽显于他统治期间遗留下来的石刻。盖拉德《中国杂编》一书中描述了这些石刻，可惜盖拉德的学术工作因为他的早逝而过早中断了。

这些残存下来的石刻集中在丹徒句容和南京紫金山附

[23] 关公诗竹流传甚广，诗即：不谢东君意，丹青独立名；莫嫌孤叶淡，终久不凋零。

图4-21
梁南康简王萧绩墓石刻全景,
江苏句容

近的一些地方,它们是高尚的艺术灵魂在石刻中显现的最后一抹光辉。唐宋艺术家的兴趣在绘画和书法,尽管也有一些出色的石刻作品,他们还是承认,石雕已经是一种渐近消亡的艺术。石雕艺术从此再没有复兴。或许可以说,在艺术圈子里,石雕即使在其鼎盛时期,或多或少也还是一位闯入者——相较于记载重大事件或回忆杰出人物之生平的铭文来说,石雕向来是从属的,第二位的。(图4-21)

第五讲 陶 瓷

　　钧窑的丰富色彩，定窑的纯洁及优雅的雕饰，龙泉窑迷人的浅绿色——这种高雅的色彩品味，结合精湛的塑造工艺，是其他任何一个民族的陶瓷都无法媲美的。

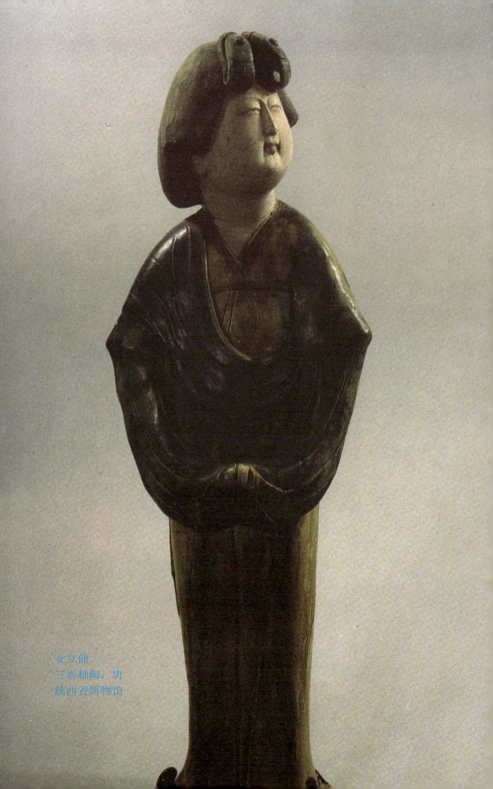

女立俑
三彩釉陶，唐
陕西省博物馆

将陶瓷与青铜器、玉器、石碑放在一起进行分类，再合适不过了，因为我们所知的最早的陶制品，是和古代中国人的典礼联系在一起的。陶器易于生产，而且较为便宜，所以早期葬礼中，陶器被用作青铜器的替代品。在使用"陶瓷（ceramics）"一词时，所有用粘土（陶土）制成的艺术品都包含在内，包括粗陶（earthenware），瓦器（stoneware），细陶（pottery）和瓷（porcelain）。这些都可以置于"陶"这个汉字之下。（图5-1）

图5-1左，彩陶人面鱼纹盆，仰韶文化，中国历史博物馆
图5-1右，青花竹石灵芝纹盘，明洪武，故宫博物院

三代时，出现了家用的陶制器皿，几乎可以肯定，那时候所有的青铜祭器都有相应的陶器。劳费尔在《汉代

图5-2左,陶鬲(彩绘),夏家店下层文化,中国社会科学院考古研究所
图5-2中,陶鬲,西周,陕西历史博物馆
图5-2右,陶钟(青釉),战国,上海博物馆

陶器》一书中提到一个周代的鬲(此器已得到权威们充分认可)。随着越来越多的古墓发掘,也许会发现许多类似的陶器(图5-2)。汉代流传下来许多陶器,比如壶、灯台、斗(量)、簋,皆规模青铜器的器型。有些还带粗糙的装饰,也是模仿青铜器。

与同时期用其他较好材料造的器物相比,陶土(黏土)造的器物总是很尴尬——与三代的精美青铜器和玉器放在一起,汉代的陶器不免显得粗鄙了。当人们使用釉和色彩在汉、唐、宋时期造出工艺精美的陶器(图5-3),后来又造出绝妙的明代瓷器时,色彩已经在绘画(纸或绢)中得到广泛的应用。因此在中国艺术中,陶器总是被挤到次要位置。

但是在西方世界里,情形可不是这样。西方人学习

图5-3
陶将军俑

中国艺术,是从陶瓷开始的。直到今天,西方学者给予陶器的关注,仍然高于其他的艺术门类。陶器,其塑造之完美,形状之多样,釉之光而厚,色之柔和美丽,都具有无法抵挡的魅力。西方人特别关注陶瓷,还有另一个原因,即陶瓷的研究可以沿着我们西方教育方法所熟悉的分析性理路,顺利地进行。我们可以从陶器、瓷器的一切技术性的细节入手,把握它们,研究它们。

这种分析的方法,与中国鉴赏家的方法大相径庭。以我们的标准来看,中国鉴赏家的心智似乎一直缺乏批

图5-4，青花缠枝牡丹纹玉壶春
明洪武，故宫博物院

评能力。也许我们可以这样评价中国人,就像加德纳(Gardner)评价希腊人那样,"他们不像我们这样喜欢分析,他们的艺术缺乏有意识的目的指导"。在艺术家或诗人书桌上,一个漂亮的陶水盆或瓷笔筒会很受恭维和赞扬;但是对他来说,一幅以其为对象的画或一首吟咏其美丽的诗,才是更高级的艺术。陶瓷中没有那么微妙而难以捉摸之处吸引中国的艺术爱好者。事实上,中国人精神发展的总趋势,已经决定了陶瓷与青铜器、玉器、石刻、书法、绘画相比,只能处于从属的地位。(图5-4)

这种从属地位也反映在这一情况之中:中国文献中,鲜有关注陶瓷发展的文字。初刻于1368年的《辍耕录》中有几条关于陶器的记录,但都很零散。初刻于1815年的《景德镇陶录》一书描述了景德镇的陶器业,此书最有价值的部分,也许是卷八和卷九,这两卷含有大量来自普通文献的陶瓷资料。此书的部分内容已由朱利安译成英文。

陶瓷方面最好的一部著作,是朱琰(乾隆间人)的《陶说》。《陶说》初刻于1774年,布谢尔全文翻译了这本书,英译书名为Chinese Pottery and Pocelain。朱琰学识渊博,在千千万万中国文化人当中,唯有他与明代的项元汴(1525-1590)关注过陶瓷并加以评论、欣赏。不过,至今还没有一本中文著作,像霍布森的两卷本《中国陶瓷》那样内容广博,信息详赡。也许这本身就是最有力的证据,说明陶瓷在我们西方已经获得了比在中国还高的地位。

图5-5，青釉壶（越窑）
五代，故宫博物院

英语世界中，可用的关于陶瓷的著作颇多，因此我也没有必要在此详细讨论各个时期的各种器皿。继粗陶之后出现的是细陶，然后瓷器又逐渐取代了细陶。瓷器始于何时，很难有准确的说法。

中国人普遍的看法是，瓷器始于后周世宗统治年间（954-959）。故宫博物院展出的一只花瓶加强了这一论断。这只花瓶被标注为柴窑，瓶底有"显德年制"的印记——显德是世宗的年号。这是一只厚瓷瓶，褐黄杂色。釉泽鲜亮，龟纹精美。（图5-5）这些特征与霍布森书中所引《陶说》和《清秘藏》的描述几乎完全吻合——惟有颜色不是书中所说的"雨过天青"色。实际上并没有什么

理由要求颜色是"天青"色，因为就我的观点，世宗只是要求制作一件美如雨后蓝天的花瓶，而并不一定就是要特定的"天青"色。这才是"雨过天青"一语在上下文中的正确含义。根据这个解释，就没有理由怀疑这件花瓶正是所谓的"柴窑"瓷，因此它也就是目前中国国内所知的最早一件瓷器。

在新近出版的《中国瓷器的开端》（1917）一书中，劳费尔博士呼吁人们注意在萨马拉发现的年代更早些的中国瓷器。萨马拉过去是哈里发的所在地。萨尔（F. Sarre）仔细图绘并描述了这些瓷器，他判断这些瓷器所属的年代可以准确地定在公元838—883年之间。也许，将来更深入的研究会揭示，人类了解并使用瓷器的年代比这还要早。

关于中国陶瓷的完整历史，我们可以从这两本书来了解：其一是劳费尔的《汉代陶器》，其一是霍布森的两卷本《中国陶瓷》。再参以下列书中的插图作为补充：戈洛和布莱克合著的《中国瓷器和硬石》，布谢尔和拉芬合著的《摩根藏中国瓷器编目》，沃森的《中国陶器：汉唐宋》，以及纽约大都会博物馆出版的《中国陶器目录》。我们还可以在各种各样的博物馆里，看到精美绝伦的中国陶器和瓷器。

下面举几个新近发现的例子，其中有些器型是第一次为公众所知。

先看一只扁壶（图5-6左）。此壶模仿汉代的一个青铜器器型（图5-7），扁壶身，外缘有环形带。瓶身上的

图5-6左,瓷扁壶,宋(元)
图5-6右,白地黑花龙纹扁壶,磁州窑,元,首都博物馆

图5-7,勾连纹兽钮青铜扁壶,秦朝 山西省考古研究所

图5-8左,橄榄瓶之一,唐
图5-8右,橄榄瓶之二,唐

装饰图案与罗森斯坦(1908-1993)藏品中的一只罐上的装饰图案一模一样。罗氏所藏的那只罐,见霍布森《中国陶瓷》(图4,版图30)。这个扁壶是宋代磁州窑瓷器。[24]

 另一件不寻常的例子,是一只"花瓶",恰当地说应该叫"橄榄瓶"(图5-8)。它的样子与梅瓶不同(如霍布森书中图1,版图79所示)。这是唐代的一个瓶,放在寺庙祭坛上,用来盛放香炉里的香燃尽后所剩下的枝子。图中所示是它的两个侧面:一面是僧人像,另一面是一只用后腿行走的可怕的怪兽。这只怪兽与前面提到的一唐代

[24]此处所提及的宋代扁壶,与首都博物馆所藏的一元代瓷器极相似。

左图5-9，骨灰坛
右图5-10，八楞罐

石碑上的怪兽相像。我倾向于认为，这种动物就是神话中的狻猊，据说是龙王九子的第八子。它也被描述成一匹野马，能够日行五百里。狻猊喜欢烟火，所以适合于装饰在香炉或香盘上。在僧人像和狻猊之间的空白处，点缀着数杆形态优美的竹子。

第三件是僧人火化后盛骨灰的坛（图5-9）。坛盖呈山形，即所谓的"博山"。坛的正面有一块嵌版，上面写着寺庙和僧人的名字。不过我还没把这名字对上号，因为早期寺庙的名字经常变更。第四件是个三足罐。罐身为八

棱形，八个面皆呈半环状（图5-10）。面上的装饰模仿南瓜皮的样子，颜色也取成熟的南瓜颜色。盖子上有个三角形的把儿，与三足相呼应。罐的内面没有上釉。

无论中国人将陶器和瓷器贬低到什么位置，在西方人眼里，它们一直是最受喜爱的中国艺术。钧窑的丰富色彩，定窑的纯洁及优雅的雕饰，龙泉窑迷人的浅绿色——这种高雅的色彩品味，结合精湛的塑造工艺，是其他任何一个民族的陶瓷都无法媲美的。黑底、绿底、黄底瓷器，还有苹果绿、桃红、浅蓝、猩红、纯白，都是高尚的艺术精神的光辉展现。（图5-11）（图5-12）

左图5-11，古月轩梅瓶，清
右图5-12，釉里红缠枝莲纹执壶，明洪武，故宫博物院

第六讲 书　画

　　书法大师的名迹被刻成帖，用作年轻人学习书法的范本，已经普及到中国的每个村落，在那些最简陋的环境里，种下高尚的艺术精神的种子。

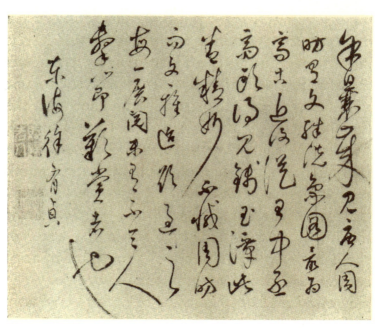

徐有贞跋钱选洗象图（草书）

中国学者普遍承认"书画"同源；画（drawing），后来发展成了绘画(painting)。人们总想追摹可见对象的图样，这其实同时为了记录保存其精神观念。中国人关于书画起源的传说，将书画的发明权归于黄帝的两位大臣仓颉和史皇——仓颉发明了"书"，史皇发明了"画"。也有些学者认为仓颉、史皇是同一个人。

我们千万别把这类说法当作历史事实。这只是中国早期的历史学家们为解释业已繁荣起来的文明而讲述的诸多传说之一。这个传说最有价值的部分，是包含于其中的这样一个事实：在中国，从传统和历史的开端起，书、画这两种艺术就结合在一起。它们是一物之两体。为了在实物既不可见，人的讲述复不可闻的情况下，在人与人之间，代与代之际交流图像和观念，就必须要有图画和符号。这两个主题的结合，起初是自然的，在后来象形文字与画的发展中则是自明的。笔、墨出现之后，这种结合就更密切了。从此，书法家和画家使用完全相同的工具进行创作；这两类作品在画家和书法家身后也往往被编在一起，统称"墨迹"，或"墨缘"。[25]（图6-1）

用象形文字准确而且艺术地表达观念，是中国人一贯追求的，其基础与动力即来自于书和画那基本而又至关重

[25]英文行文作"ink remains"（墨迹），随文自注的汉语拼音作"mo yuan"（墨缘）。"墨迹"和"墨缘"的用法是有区别的，一般而言，在作者称"墨迹"，在收藏者称"墨缘"。

要的结合。就"书写"来说,从其产生之日到现在,都是如此。在这方面,汉字是独一无二的(在全世界的书写文字中)。用铁笔(笔尖装在竹管上)书写时,漂亮的象形文字类似于图案——比如我们在商代青铜器上所看到的鹿字、猪字、龙字。毛笔的发明,通常归功于秦朝蒙恬(前209年去世)。他是秦始皇的将军,曾负责监修长城。

 毛笔的出现,使得绘画成为可能,同时也让书法家得以用粗细变化的线条准确地书写象形文字。在使用毛笔时,"力"的把握最为重要,需要细心的训练和不断的练习。蔡邕(133-192),早期最伟大的书法家之一,留下了一套用笔的法则,共九条,称为"九势"。蔡邕"九势"在书法上的地位,类似于谢赫"六法"在绘画上的地位。对笔的掌握,是书法家或画家的首要素质,人们也总是从书画家的用笔去评判他们的作品。

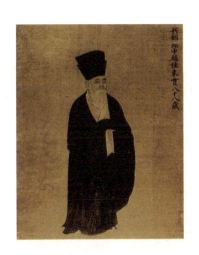

图6-1左,五老图后跋(局部)
图6-1右,五老图之一

中国的书法,通常以时间为序,划分成四个时期。第一期是早期青铜器上的象形字,称为"钟鼎文"。第二期是篆书,又分为大篆(据说是公元前800年前后的史籀所创)和小篆(卒于公元前208年的李斯所创)。第三期是官方书体,隶书,顾名思义,这是一种规范化了的书体,每个字的笔画是固定的,必须严格遵守。我们可以如此描述这个时期:此时字的固定"写法"得到公认,书写象形文字时可以多一笔或少一笔的那种自由时代结束了。最后一期是楷书,即模范书体,由王羲之(321–379)开创,一直沿用至今。

唐代张怀瓘采取了一种更为细致的分期法。张怀瓘是史上最重要的权威书论家之一,他把书法划分为十种书体,并以此分期:(1)古文,神话时期的仓颉所创;(2)大篆,史籀所创,象形;(3)籀文,也是史籀发展出的,

图6-2左上，王羲之小楷黄庭经（局部）
图6-2右上，王羲之兰亭序（局部）
图6-2左下，王献之鸭头丸帖
图6-2右下，怀素自叙帖（局部）

不取象形；（4）小篆，公元前三世纪李斯所使用的书体；（5）八分书，这是一种文学的说法，意为一种八成的书体——指秦朝王次仲的作品，他把李斯的小篆书体加以浓缩，减少了百分之二十的笔画（因此叫"八分书"）；（6）隶书，官方书体，公元前三世纪（秦朝）的程邈所创；（7）章草，意即匆匆而书，尽管字形有模有样；（8）行书；（9）飞白书，书写时锋毫散开，留下一些没有墨的地方（汉代的陈留和蔡邕皆用此体）；（10）草书，也是匆匆而书的意思，政府公文在正式誊写前急速拟就的草稿。张怀瓘对书体发展的这一详细勾画，足以让我们对书体发生变化的大致时间，有一个清晰的概念。

现代的书写形式，区别于早期的篆书和隶书，有三种大家公认的书体，即真、行、草。真书，字形准确，一笔一划交待得清清楚楚。行书，字的轮廓大体可辨，但是笔画常常缺省或相连。草书，允许书写者拥有或多或少的自由，自行把握书写的原则。实际上草书是一套速记系统，没有什么确定的规则。这三种书体，都需要灵巧的用笔。有些人不擅长真书，却是行书或草书的大家，这完全取决于书家的控笔能力。（图6-2）

公元五世纪之前众多的书法家中，有三个人超越群伦：张芝，钟繇，王羲之。

东汉的张芝，公元一世纪时人，被后人尊为草圣。据说他喜欢坐在水塘边练习写字，频繁地在水塘里洗笔，久而久之，塘里的水都被他的笔染黑了。钟繇是三国时魏

人,卒于公元230年。他和胡昭都学刘德昇体,但是钟繇更聪慧。人们比较他们两个,称"肥胡瘦锺"——胡字笔画肥厚,钟字笔画细劲。第三个杰出人物是东晋的王羲之(321–379),他是中国人所公认的历代书法家当中的最高权威。人们描述他的笔力,称其轻如飘云,劲若惊蛇。在仕途上,王羲之位至将军,后人通常称之为"王右军"(与此类似,画家王维通常称被作"王右丞")。他的儿子王献之(344–388),也是一位著名书法家,几乎与父亲齐名,通常也被置于最伟大的书法家之列。有些世所公认的权威书论家,如张怀瓘,甚至把王献之放进张芝、钟

图6-3
钟繇荐季直表(局部)

繇、王羲之那个最高行列。

张（芝）、钟（繇）、王（羲之）三位大书法家当中，张芝无墨迹传世。钟繇有一件著名的手迹（帖），名为《荐季直表》（图6-3），是已故盛宣怀（1844-1916）的藏品。此表作于魏文帝黄初二年（221年）八月，大约七八厘米宽，30厘米长，共十九行，书于硬白纸上。帖上年代最早的印，是唐太宗（627-650年在位）的印，此时距钟繇生活的时代已经有四百年了。（这方印也出现在大都会博物馆所藏的顾恺之长卷上。）接下来是顺化（990-995）、宣和（1119-1126）的印记。还有许多后来的藏家和经目者的题跋，皆指其为真。然而，所有这些还是不能最终证明这是一件钟繇的真迹，尽管我们知道唐太宗曾不遗余力地收集早期大师的手迹。

至于王羲之，有好几件据称是真迹的作品传世。但是一般来说，唐代之前的书家，也许没有任何一件真迹穿越唐代而幸存下来。唐太宗在搜寻早期书迹的过程中，发现了一件王羲之的手迹——《兰亭序》。他从王羲之七世孙手中夺得这件作品，随后命人制作摹本，分赠给他的儿子及宠臣。他还下令将《兰亭序》勒石，这石碑后来不断被人复制。原石在唐末的动乱中历尽沧桑，最后终于在直隶省（今河北省）的定州找到了安身之处。这个地方后来改名定武，因为此地是为宋朝开国之君提供军事支持的"定武军"驻地。定州石碑残破不堪，于是宋徽宗决定依原碑重刻一石。这新刻的石碑用原石所在地的新地名命名，称

图6-4，嘉兴帖

为"定武兰亭"。这个名称把宣和时期的重刻石与唐太宗的原刻石区分了开来。

《兰亭序》无疑是中国历史上最著名的书法作品。人们在诗里面歌咏它，在文章里赞美它。它是后世所有书法家灵感的源泉，人们以它为榜样，为目标，用尽力气却总是不能达到它的水平。其他一些归于王羲之名下的作品，也甚为世人珍重。其中有四件是乾隆时期安仪周的藏品。

我还见过《宣和书谱》记载的宋徽宗藏《嘉兴帖》。（图6-4）不过我认为，严格来说，与其他所有存世作品一样，《嘉兴帖》也应当定为唐摹本。它是写在粉蜡纸上的，应该称作"唐末粉蜡纸拓本"。《嘉兴帖》此前由广州著名士人梁蕉林（清）收藏，上面有宋徽宗（1119-1126在位）、米芾（1051-1107）及贾似道（?-1176）的鉴藏印。另一个极重要的证据，是毕大宁的墨印。毕大宁

是奉命收集宋室南渡时散失书画的两位鉴定家之一。

《嘉兴帖》是年代最早的一件书于纸上的杰作，但是恰当地说，这是唐代的一个摹本而不是王羲之的原迹。另一些归于王羲之名下的名迹有《袁生帖》和《集钟繇千字文》，这些也都应该定为唐摹本。

从前代大师的作品中摹写千字文，是中国书法史上一个常见的现象。受王羲之集钟繇千字文的影响，梁武帝（502-550）下令从王羲之法书中集一千个字编成千字文。他的一位致仕大臣，名叫周兴嗣，把这一千个字编成了一篇文采斐然的韵文——此即后世通称的《千字文》。从那以后，这篇集王字《千字文》就不断被人摹写，成为王字中除《兰亭序》之外最常被人提及的作品。在中国，《千字文》还曾是所有学校的蒙学读物，这情形一直持续到近年引进了现代读本为止。（图6-5）

正是唐代激起了文人对书法的广泛热情。这得归功于唐太宗和唐玄宗的倡导与支持，是他们授意制作钟繇、王羲之、王献之作品的摹本，在士人间散布，并且将之勒石，以传永久。

但是这个时代却没有产生伟大的书法家。人们通常把欧阳询看作唐朝人，这是根据中国文学的习惯，一个人在哪个朝代去世，就算作哪朝人。其实欧阳询主要生活在隋代。他的儿子欧阳通也被认为是一位著名书法家，但没有传世作品[26]。唐代还有颜真卿（709-785），他的《定州

[26]此说不确。欧阳通有《道因法师碑》传世，现存西安碑林。

图6-5左,王羲之临钟繇千字文
图6-5右,智永真草千字文

帖》和《湖州帖》乾隆年间还在;柳公权(778-865),他的《度人经》和《离骚》手迹都很有名。但是无论颜还是柳,都算不上大师。[27]

直到宋代那不很太平的时期,才又出现了两位最伟大的书法家苏轼和米芾。他们是同时代人。苏轼,文学中人们更喜爱用他的号——苏东坡,"东坡之苏氏"。苏轼是位千古风流人物。他身居仕林,但是发现,他的独立品

[27]福开森对唐代书法,特别是对颜真卿的看法似失之偏颇,他大概是偏信了米芾的话。书法在晋、唐之间有一极深刻的变化,唐代书法有极重要的地位,也有极高的成就,而颜真卿可算是中国历史上除王羲之之外,影响最为深远的书法家。北宋四家中,苏轼、黄庭坚受颜真卿的影响较大,蔡襄、米芾受王羲之的影响较大。

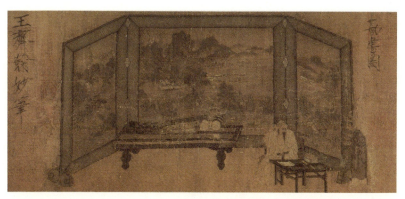

图6-6上，勘书图
图6-6下，苏轼等跋勘书图，南京大学

格和一枝犀利的笔，让他很难保住官职。他两次因为犯上而被流放。他是著名的诗人、文学家、画家，也是位极出色的书法家。《莲华经》《千字文经》是他最好的作品，但他还有其他作品流传至今。其中之一是附于名画《勘书图》后的一段题跋。(图6-6) 苏轼书风的主要特点是饱满、优雅，笔力雄强。他的弟弟苏辙，姻弟王晋卿也都是

图6-7
米芾洛中帖
(局部)

大书法家[28]，但是都逊色于苏轼这位大师。

另一位杰出人物是米芾。他是官员，画家，书法家。他的性格非常古怪。这古怪的性格连累到他的仕途，而且似乎也使他的文风不够高拔。但作为画家和书法家，他是杰出的。他能够用雄强有力、神采奕奕的笔线作积墨画，他喜欢用纸胜于用绢，因为纸容易著墨，而又没有扩散的危险。作为书法家，他得到最高的赞誉，他的手迹是中国人的艺术珍宝。他通常会在画上署名，而且不惜用重墨，展现出一种果敢有力的书法风格。（图6-7）

[28]王诜（字晋卿）是当朝驸马都尉，与苏轼是诗画友，往来颇密，苏轼因乌台诗案被贬，王诜亦受牵连被贬，二人处之坦然，情谊不减。但王家与苏家并无姻亲关系，傅开森说王诜是苏轼的brother-in-law，实属误会。王诜生卒年史无确载，今人多有考订，大略生于1048年前后，卒于1114-1120年之间。

米芾是个多产的书法家。安仪周（1683-1744？）的收藏目录上列有他的二十八件作品，故宫博物院也有一些。列朝列代中，宋代的大书法家人数最多，但是他们的成就无不被苏、米的光芒所掩。

赵孟頫（1254-1322）才气几乎不减苏、米。赵孟頫是宋朝的皇室子孙，1280年蒙古灭宋，赵孟頫退隐林下，过起隐居的生活。但是后来他又应召出山，在翰林院做到相当高的位置。他是一位杰出的画家，在这个领域，他和他的太太管夫人共享盛誉。但是他的显赫声名主要来自书法。（图6-8）

图6-8
赵孟頫行书

他的书法结合了米芾的萧散和苏轼的优雅，草书如《千字文》，楷书如《道德经》，都堪称完美。他会在自己的画上题上一段长跋，这些画通常署"子昂画"三字——"子昂"是他的字。他还会仿照唐朝人的署款方式，署"松雪笔"——"松雪"是他的号。这些署款，如果是真迹的话，会以一种最完美的风格出现，可以容易地与冒他名的种种伪作区分开来。确实，没有哪位书法家，也没有哪位画家，像赵孟頫那样被如此广泛地学习、模仿、造假。这是对其成就的最高承认，同时也是梦想拥有其真迹的粗心学者或收藏家必须面对的最大危险。

另一位书法大师是明代的董其昌（1555-1636）。同样是一位古器物学者，高官，出色的画家，与赵孟頫一样，董其昌的声名也主要建立在书法上。他临钟、王，临苏、米，临赵孟頫，但是总在其中融入他自己的个人风格。

与前代那些杰出的书法家相比，董其昌的年代近得多，因此他的作品也最容易见到。他真、行、草三体无一不擅。他与那个时代的文坛领袖都是好朋友，他们中的许多人藏有大量的早期绘画名迹。董其昌经常为这些作品作题跋，这些题跋也很有名——不仅因为其品鉴卓绝，还因为其书法之美。（图6-9）

上面提到的这些书法大师，都形成了以他们名字命名的书体，这些书体至今还被人们学习追随。后学者依其所好，或写米字，或写苏字，或写赵字，或写董字，即是说

图6-9，董其昌题黄公望陡壑密林图，宝五堂藏

他们的书法模仿米芾，或苏轼，或赵孟頫，或董其昌的样子。于是，这些大师又在千千万万后学者的日常生活中复活了，他们为艺术欣赏提供最初也是最持久的灵感源泉。其他诸如来自青铜器、石碑、玉器或绘画的刺激，只影响少数能够接近它们的人；而这些大师们的名迹被刻成帖，用作年轻人学习书法的范本，已经普及到这个国家的每一个村落，在最简陋的环境里，种下一种高尚的艺术精神的种子。

不过我们西方人，对书法的精致和复杂之处，可能缺乏欣赏的能力，所以我们最好记住，在中国不仅书法的地位高于其他艺术种类，书法的影响也最为广泛。对我们来说，一种伟大的思想，若表述得很充分，那是最有价值

的了。但是在中国，如果这思想借一手漂亮的字传达给别人，其影响力会大大提升！因此，通过其所发挥的广泛影响，书法奠定了自身在中国艺术中的无上地位。

有关书法和绘画的著述，卷帙浩繁，许多人都把它们放在一起进行论述。可以毫不夸张地说，关于这个话题，没有哪个方面未曾被探究、讨论过。西方学者最常引用的一部书是《宣和画谱》，与之并列的著作是《宣和书谱》。《宣和画谱》可能是南宋某位佚名的学者所编，他在书的前面附了一篇伪造的宋徽宗序。但更可能的是，《宣和画谱》系依据元代皇室的收藏目录编撰而成，就像《宣和书谱》一样。

宋朝弃守开封，宋徽宗存放在宣和殿里的艺术珍品，一部分散失，一部分为金人（占领者）所获，携往金都。后来金又为蒙古所灭，从开封掠夺来的艺术珍宝，连同从高官贵戚手中攫取的艺术藏品，一并转入了元朝的开国者之手。

据陆心源（1834-1894）《仪顾堂题跋》，吴文贵在1302年做了一个"书谱"，由晋到宋，所录皆宣和殿旧藏。这一重要事实也记录在《衍极》卷三郑杓（元人）的一段话里。这足以证明《书谱》编撰于14世纪初。我们不应该如通常那样，把它系于蔡京和米芾的名下。同样，《画谱》可能也编撰于这一时期。这一观点还有一个佐证，即这两部书都没有出现在陈直斋（陈振孙，约1182-1262）的《书录解题》中。这也可以解释明代收藏著录中的一个奇

怪现象：明人的收藏中，为《宣和书谱》《宣和画谱》所提及，曾属宣和殿的那些法书名画，上面并没有徽宗的印记，而其他一些有徽宗印记的书画真迹，却没有著录于《宣和书谱》或《宣和画谱》。

对流传至明末的书画作品，收罗最为全备的著录，是康熙下令编撰，刻于1708年的《佩文斋书画谱》。这部学术著作把各种风格、各种流派的书画加以分类和描述，为著名的画家和书法家作传；讨论青铜器和石碑上的铭文和文饰，引录权威学者的释评；提供历代著名收藏的藏目。这部著作虽然很有价值，使用起来却也有困难。它著录了大量的相关文献，却不引导你去分辨哪些文献相对重要一些。它对各种观点一视同仁，即是说，它详细记录了他人对书画作品的意见，却不对他们的意见有所评价。

张丑的《清河书画舫》写成于明代（1616），是迄至当时最具有批评精神的著作。此书在乾隆年间，作为书画之学的权威刻行于世。这部书详细描述书画作品的尺寸，勾勒艺术家的生平，著录相关的评论，讨论各种不同观点的价值，记录并描述作品上所钤的印章，然后尽可能详尽地列出收藏过该作品的藏家名单。《清河书画舫》中的观点总是被当作定论而引用。

安仪周生活于十八世纪上半叶，他的《墨缘汇观》最近在北京出版，很容易找到。这部著作一直以手稿的方式存世，直到1904年端方把它刻板印行。不幸的是，这一版的底版毁于火，只有数本分赠给友人的副本存留了下来。

安仪周是位富有的朝鲜族人,在天津经营盐业;《墨缘汇观》是他对自己所收藏的书画作批评性讨论的书。安仪周无疑品位很高,因为他挑选书画十分细心。如今,任何一件钤有"仪周"之印的作品,都是收藏家垂涎的对象,因为这是个可靠的标志,说明此作不仅真,而且好。

还有两种顶重要的书应该提一下。一个是《王氏书画苑》,王世贞(1526-1593)编纂,由晚他一辈的王乾昌刻行。王世贞有机会接触严嵩的收藏。这部书节录早期的权威著作,按年代先后编撰书画家名录,并附上他们的作品;此外,也对有名的收藏加以描述。另一本书现在很难见到了,那是康熙年间梓行的《式古堂书画汇考》。这部书含有大量准确的信息。此外,还有许多记录一己之阅览经历的书。有三位权威学者都写过一本题为《销夏录》的书,记录他们曾经见到过或拥有的书画作品。至于这些书中对书画作品所作的批评性检视,我们或许可以说他有时被误导了,但是不能说他没有准确地记录其所见——如果他很负责任的话。只有一个刻意说谎的例子,即《宝绘录》。这部书故意记录了大量伪作——尽管也记录了许多真迹。另有一位差劲的批评家,是《红豆树馆书画记》的作者。他倒不是故意作假,而是缺乏鉴别的能力。他把许多来源不可靠的作品当成了真迹。

书法家和画家所用的材料是一样的。书法家使用毛笔,画家也使用毛笔,并无二致。所不同的是,书法家只用墨,而画家除了用墨之外,还用色。其他任何方面,无论就环境而论,或就学习方法、所用材料而论,书法家和

画家都被视作翰林中的同类。（翰林是弄笔之人的雅称。）他们的书房都叫"文房"，里面有相似的陈设。笔、砚之外，其他必不可少的东西是墨、纸、绢这三种材料。

墨的制作过程通常是：先把干的松木或杉木不完全燃烧，取得烟灰；然后把烟灰与粘性的东西（如胶）混合。提及墨的早期文献之一来自诗人曹植（192-232），他说"墨出青松烟"。我们知道，唐朝时朝鲜的贡品中就包括松烟所制的墨。据《辍耕录》，直到宋代才开始用灯烟（油烟）制墨。制墨所用的胶，以产自山东东阿的"阿胶"质量最好。阿胶是把驴皮放在东阿水中熬制而得。东阿的水以富含矿物质著称，特别宜于制胶。如此制成的胶呈琥珀色，有光泽而无气味。松烟墨通常称胶墨，元代以前（包括元）的书画都用这种墨。后来的董其昌、吴伟、傅山也用这种墨。这种墨总是色如黑玉，光如清漆。它与明代的墨，比如沈周、唐寅、文徵明、仇英所用的墨不同——明代的墨墨色不深，而且没有光泽。一般人所用的油墨也没有这些品质。此外，人们还很关注墨盒和砚台的外形及其文饰。瓷器上的许多装饰图案就直接取自此前墨盒上的装饰图案。这样讨论下去，我们就跑题太远了。关于这方面的问题，《郑氏墨苑》《方氏墨谱》中有充分的讨论，这两种著作都配有丰富的图。

人们通常把纸的发明归功于后汉的蔡伦，他是在汉和帝期间（89-106）显贵起来的。继绢代替竹简、墨代替刻刀之后，蔡伦为书画艺术作出了又一个重要贡献——他发明了供书画家使用的纸。早期造纸业上另一个响亮的名

字,是九世纪的官妓薛涛,她发明了川纸,"蜀笺"。我所见过的最早的纸是竹纸。顾名思义,这是用竹子造的。这种纸较厚,表面粗糙。我所见的竹纸,上面罩着一层编织很松的丝网,显然是作保护用的。我们现在知道,四世纪的画家卫贤曾经用过这种纸。唐代以前(包括唐)所用的纸叫"麻纸"或"白麻纸",吴道子和刘商等画家都用麻纸。这种纸也厚,表面粗糙,在显微镜下可以清楚地看到麻纤维。

五代人和宋人见证了一种优质纸的传入——澄心堂纸。据说这种纸是南唐李后主(923-934在位)发明的。澄心堂纸细而薄,纸面光滑,是中国曾经生产过的质量最好的纸,李公麟、钱选及其他一些宋元时期的大画家用过这种纸。明代的纸名曰"大笺纸""小笺纸",质量次一些。好在书画家们发现了一种从朝鲜引进的棉茧纸——高丽茧纸。然而这种纸太光滑,吸墨不好,所以短暂流行之后就被弃用了。明代所用的那种纸至今还在用。无论哪种纸,在使用之前都要作一番处理:先用淡碱水(取自皂荚)冲一下,然后上矾。

画用绢多于用纸,纸主要供书法用。不过,有些画家两种材料都用。据说李公麟自己作画时都用纸,临摹别人的画时才用绢。控笔能力特别好的那些画家,如米芾、赵孟頫,他们最出色的作品都是画在纸上的。最初的绢织得很粗糙。尽管人们声称,大英博物馆的斯坦因藏品中,有从敦煌石窟带回来的汉代绢画,但是否果真有唐代以前的绢质品存留于世,颇值得怀疑。我有一块所谓汉绢的标

本，但是怎么也没有办法把它与唐代的生绢区别开来——文献中有关于唐代生绢的描述，我恰好也有一块唐代生绢。阎立本所用的就是这种绢。唐代还有另一种绢，"练绢"。所谓"练"，是把绢放在光滑的石头上用棒捶打——有时还在上面盖上银——直到绢线之间的缝隙被完全填满而形成一个连续的表面。

最先使用练绢作画的是周昉，他用生绢画宫廷风景。大都会博物馆有一个周昉的卷子，用的就是这种练绢。宋代的绢，经线和纬线都用双股，称为双丝绢；也有经线用双股，纬线用单股的，称为单丝绢。此外，这种绢还有一种更粗糙些的型号，称为"院绢"，因为它是专门为院画家准备的。这些绢织成不同的宽度，最宽的达两米多。流传下来的中国古画，有许多是画在这种院绢上的。这些画都作于宋画院，是一些前代绘画大师的作品的摹本。元代的绢几乎和宋代的绢一模一样，不过元代好像没有织过双丝类型的绢。明代的绢，经线、纬线都用单股生丝，类似于唐代的生绢，但是织得更紧一些。

材料方面的这些细节，为我们正确断定书画作品的年代提供了帮助。一方面，一幅作于明代初期的画，总有可能用的是宋代的绢和宋代的墨——这两样宋代的材料都被细心地保存到了明代。但是另一方面，宋代的画，显然不可能用明代的绢或明代的墨！

仅仅依据风格来讨论书画的年代是没有意义的，因为艺术大家会运用不同的风格进行创作。甚至作品的质量也

不是可靠的指南，因为同一个画家或书法家留下的作品，质量常常参差不齐，有好的也有平庸的。纸或绢、墨、颜料，还有署款、印章、题跋，所用这些都必须给予适当的注意。对那些不关心作品来源的人来说，仅审美价值就可以让他满足了。然而一旦牵涉到谁写了这幅字或谁画了这幅画，审美价值就只是必须确定的众多要素之一了。这时必须从所有可用的资源去搜寻信息，在这个探求中，纸、绢、墨的质量是非常重要的证据。

第七讲 绘画(一)

中国人四溢的审美精神和富有想象力的灵魂,只有在绘画中,才得到最完满的表达。

文徵明灌木寒泉图
高居翰藏

中国人向来以书法为艺术的皇冠。我们也许能够勉强接受这个观点，然而我们会发现，中国人四溢的审美精神和富有想象力的灵魂，只有在绘画中，才得到最完满的表达。

中国画和书法一样，确实是民族性的。由于自身性质的限制，画的影响不如书法广泛，然而画却是一种更易于欣赏的艺术表达方式。

虽然我们在这两种艺术中都可以见到精美的线条或有力的用笔，但是只有绘画才可以激起我们最微妙的审美情绪。书法能够给观者带来愉悦，但是不能与观者发生情感上的互动并感动人；画则既能愉悦人，也能感动人。

中国人天赋中的那些基本素质，更多地表现于绘画，而不是其他艺术。他们钟情于文学方面的修养，他们的画家即是从文学里培育出来的。能够给一个画家提供必要保障的，不是线描等技术的训练，而是文学，诗歌，历史，还有美文。他学会了如何控制毛笔，这是一个画家的基本工具；他也依据文献掌握了微妙的色彩层次的名称，因为他要由此学习如何用这些基本色调出自己的色彩。然而他最大的愿望，是用本民族的历史和传统故事充实自己的心灵，用诗感动自己的灵魂，释放想象。有了这些初步训练后，他开始临摹前代大师的作品，留意他们的用笔和用色。然后，他就要循自己的趣向创作自己的作品了。

　　这是过去所有伟大的中国画家都要接受的训练。他们必须先具备初步的文化修养,然后才能成为艺术家;这文化修养来自基本的文学训练。在他们做好充分的创作准备之前,文化修养潜伏于心灵,静待想象的激发。几乎没有大画家愿意授徒,因为在他看来,这是对其艺术的猥亵——艺术是灵魂之事,而不是文字之事!

　　当然,总有另一类以绘画为职业的人。他们接受规定的课程训练。就像在我们西方的艺术学校里所看到的那样,其唯一的目的,是教他们获得一种谋生的技能。这类画师自知没有得到良好的教育,所以并不期望成为艺术家,而只满足于做一个画工/画匠。他们作俗艳怪诞之画,而这总会被误认为是所有中国人所知的艺术。他们模仿大师的风格,自由地搬弄大师风格中的那些播于人口的特征,而通常他们从未见过一件大师的真迹;更有甚者,他们还复制大师的署款。这类复制品的质量自然参差不齐,品质低劣的,连初学者也能一眼看出是赝品;品质上乘的,就得非常细心地加以检视了。(图7-1)

　　明代画家仇英(1498-1552)所建立的画派,是历史

图7-1左，钱选山居图
图7-1右，李公麟罗汉图

上最大的画派之一。仇英是"好画家不授徒"的一个例外。仇英本人的用笔，既劲健又精致，如北平景贤先生[29]所藏的仇英《舞女》图。他的弟子们也有一些佳作，这些佳作也允许署老师的款，如同是仇英的亲笔。但是这些弟子留下的作品，大多数很平庸，甚至很差。更要命的是，仇门弟子们的拙劣作品也被人复制仿造，这些伪作的质量就可想而知了。历代画家中，受作伪者拙劣之作的困扰而受害之深者，无过于仇英和赵孟頫。

唐代和宋代画院也培养了大批画学生。画院的学生，主要来自失意文人，或虽然具有艺术的品味但缺乏文化修养的人。画院内，画学生与大画师不在一个层次。大画师是应皇帝之招，在画院供职的人。皇帝赏识他们的才艺，敬爱他们；当然，他们也往往能够创作出令人叹服的杰作。毫无疑问，流传至今的宋画，有许多是院画家的作品——某些院画家必定是天赋极高之人。徽宗皇帝对这些院画家进行严格测试，测试的方法之一，是让画家根据一

[29]即清末著名藏书家、鉴赏家完颜景贤，字亨父，号朴孙，一号卯庵，别号小如盦。

句诗创作一幅画。"画中有诗,诗中有画"的名言就是由此而来。[30]另一些我确信是宋画院制作的作品,无论立意还是用笔都显得孱弱。这些作品是画院里天赋较低的画家所作。这一类画,年代虽然没问题,但是作为"美术",它们没什么价值。

人们常常因为一幅画的品质太差而认为它不可能是宋代作品,或者反过来,因为一幅画画得很好而认为它一定是宋代作品。这两种观点都不足为道。宋代院画家有佳作,也有劣作。那些劣作,尽管年代久,也不值得收藏或研究。惟有那些有审美价值的作品,才值得我们珍重,而且这与它们是原作还是摹本毫不相干。

确实,在中国画里,很难断定什么是原创,什么是摹仿。相同的主题,被一代代画家,一而再,再而三地重复使用。例如"郭子仪将军像""观世音像""九歌图""藩(番)马图""洗象图""归去来兮图"之类,许多画家都画过。唐代的裴宽画过《十马图》(图7-2),六百年后赵孟頫也画了相同的主题[31],但是这并不意味着赵孟頫想摹仿裴宽的画。实际上,把大都会博物馆所收藏的这两件作品作一比较,我们会发现,赵图中某些马的位置安排不同于裴图。唯一可以确定的事实是,两位画家的想法有一个共同的文学来源。唐代周昉的《洗象图》和元

[30]这里有两个误解:一,"画中有诗,诗中有画"的说法,起于苏轼对王维的评价,而不是起于宋徽宗用诗句命题考画学生;二,"画中有诗,诗中有画"的含义,也不能简单地从据诗句作画的角度来理解。

[31]据画上的题签,(传)裴宽画名《秋郊散牧图》,赵孟頫画名《秋郊饮马图》。

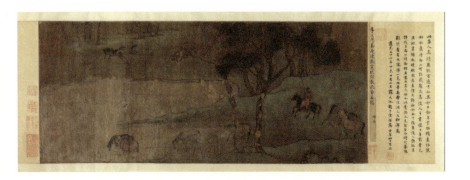

图7-2上,裴宽《秋郊散牧图》
图7-2下,赵孟頫《秋郊饮马》

代钱选的再作(两件作品都在美国),也应作如是观。[32]
这些画处理的是同一个主题,但是笔法上又都流露出各自
的特性。如此解释名家之作,固然是对的;若把这解释滥
用到另一些人身上,辄成误导。这类画家人数众多,他们

[32] 纽约大都会艺术博物馆藏钱选(元)《文殊洗象图》,今人多认为是明摹本。卷末徐有贞(明)跋曰:"余曩岁见唐人周昉有文殊洗象图,最为高古,近复从王中丞斋头得见钱玉潭此卷,精妙不减周昉,而文雅迨欲过之,每一展阅,未有不令人击节叹赏者也。"

不在意自己的身份，亦步亦趋地摹仿前人的作品，毫不迟疑。他们这样做有明确的意图以假乱真。这些摹本有时做得非常巧妙，只有拿它们与原作仔细比对，才能看出破绽。

中西的教育体系不同。中国上千年的教育体系，培养了中国人不可思议的记忆能力，而西方人的心智，却是依照分析的方法培养的。因此，临摹对于中国人来说，就显得容易一些。

金城（拱北）先生就曾经展示过那种惊人的记忆力。他是目前仍在世的最杰出的中国画家。有一天早晨他造访我在北平的寓所，逗留了近一个小时，欣赏我卧室墙上悬挂的一幅宋代山水。这幅引人入胜的宋画是一位朋友借给我的。金先生和我从种种不同的角度讨论这幅画的价值。画面上，一片形如颈状的沙渚突入江心，江中有小舟来来往往。沙渚上散布着数间房屋，背后帆樯隐现出没。右边高地上耸立着一座塔。这是悠闲宁静的夏江晚景。这幅画深深吸引着金先生，一如它曾经那样打动了我。数日之后，我去金先生府上拜访。我们又谈起这幅山水。让我惊愕不已的是，金先生突然拿出此图的一个精彩临本。他在我屋里仅逗留了短短一个小时，回来后竟完全凭记忆作出了这个临本！他的临本没有遗漏任何细节，同时又抓住了原作的精神。此前他从未见过那幅画，他的临本出自记忆，而他的记忆又借助于其敏锐的观察力。

中国画立足于记忆性复现和想象性重构，而不是对模型或模特作精确的摹写。在某个秋日早晨，画家漫步在山

坡上，观看蓝灰色的雾气从山间升起。他看见山谷的另一侧有座颓圮的庙宇，半隐在山谷里；他听见汩汩的小溪，一路匆匆向山脚流去。一条蜿蜒向上的山径，明丽的日光下，他看到两个行人，一个步行，一个骑驴。

带着这些真切的印象，画家回到家。他没有为自己的所见作任何速写，但是心理视像强烈而持久，他的想象在燃烧。他读一本史书，书中提到一些史事，比如苏东坡初到黄州，就去寻访两位名高望重的僧人。顷刻之间，存留在画家心中的整个场景发生了变化：秋山开始呈现出西湖边小山的样子，在那里苏轼正进行那次著名的出访；山间的小溪上横跨着一座石板桥，苏轼宽袍长髯，走在石桥上，身边的侍童牵着一头驴。两位高僧栖身的庙宇，就在桥的那一边。它坐落在一处石壁上，虬曲的老松从石壁上倒垂下来，俯瞰溪流。现藏美国克利夫兰美术馆的《访真图》（图7-3）就这样产生了。这幅画是艺术冲动的一个化合物，其灵感一方面来自自然实景，一方面来自艺术家充满想象的重构。艺术家的个人生活总是出现在他的画中。

一个荒废的园子，遍地山石，另一位艺术家正在观察一只拴在树上的老虎，震撼于野兽那被压抑着的力量。他观察老虎凶猛的眼睛，它摆动的尾巴，强健的腿。回到书房，他挑出一匹很宽的绢，化数天的时间做准备工作，同时借日常的活动自我消遣。他在观察老虎时不作素描，在准备期间也不打草稿。做好开始的准备之后，他展开那张绢的一小部分，在面前的桌子上选一块空地，勾一个竖直的长方形，在里面画上一只虎的简图，以便它在绢上有个

左图7-3，访真图
右图7-4，宋人虎图

恰当的位置。然后他开始画。先勾虎头，然后虎身，一部分一部分地画，直至所有的元素都被安排进画面的适当位置。他作画时无拘无束——不循顺序，不守规则——惟有桌子的宽度对他有些制约，因为整幅画很大，他只能把行笔所需的那一小块摊在面前。从在绢上落下第一笔开始，经过许多中间过程，直到最后搁笔，他的脑海里一直有

幅"成画"静静地待在那里[33]。

对他来说，脑海里的这个成画比速写还要清晰。他不是如实画出他在园子里见到的虎，他只从先前观察所获得的大量视觉印象中，选择那些有助于表现虎的力量和狡诈的视觉印象，其他的或被略去，或作辅助。最终完成的画中，老虎似乎正准备跃起扑向猎物。它目光饥渴，露着白牙，每一块肌肉都紧绷着；背已经弓起，两只右脚前伸，尾巴蜷曲着垂在身侧，以确保行动时能够提供重要的帮助。它身体的每一个部分，都在表现那蓄势待发的力量。周围环境也与此相协调。一棵虬曲的树，树枝下垂，悬覆在虎的上方；虎的出现似乎纯粹是个意外，它随时准备蹿开。虎所蹲立的岩石的形状，下方溪水波纹的轮廓，都应和着它的身体而弯曲摇摆。所有这些都是为了配合它向前跃出的姿态。于是就有了这样一幅"虎图"。（图7-4）忠实醒目地描绘虎的威猛和狡诈是唯一重要的方面，也是最为根本的方面，除此之外，虎图不在任何一个方面逼真原型。

短暂的元代孕育出许多自由的灵魂，倪瓒（1301-1374）是其中之一。他生于豪富之家，继承了一大笔财产。但是这既没有把他困在一个地方，也没有束缚住他的灵魂。他一生的精力，花费在从这个道观游荡到另一个道观。他属于自然，自称"云林子"——白云和树林之子。有一次，倪瓒去市里看望他的朋友徐君，徐君游宦在外，

[33]原文"completed picture"，指画家落笔之先，已经在心里想成的画。苏轼记文与可画竹之法说，"画竹必先得成竹于胸中"，然后"急起从之，振笔直追"。成语"胸有成竹"最初是论画竹的，此处"成画"一词即是比照"成竹"而来。

图7-5，倪瓒，安处斋图

这时正要从远方的任上回家。在等待徐君的日子里，倪瓒留心到主人家十岁的儿子，其时这个孩子正随一位塾师读书。为了激励这个孩子勤奋读书，有一天，画家坐在主人的书桌前画了一幅简笔水墨山水。[34]

小丘上有一片松树林，林间有一处院落，房屋沿院子的三面而建；小丘后面，是耸立的山峦。一条小溪，蜿蜒流过松林，其间没有任何生命的迹象，甚至没有一条通往房子的路。四周是一片荒野，让人有杜门不出的念头。纸的留白处有画家的一段自题，是他独有的书风。自题中倪瓒解释了创作此画的目的。他说作这幅画是为了鼓励这个年轻人学习。他提醒这个年轻人：要想念好书，就必须脱

[34] 研究倪瓒的谷红岩提醒译者，此图可能是"本中书室图"，或已不存。《晴山堂法帖》中有倪瓒"题本中书室图"："问字惭荒老，垂髫喜亢宗。亲方行役远，道在慎吾中。露净当空月，香余隔户风。幽斋无长物，琴帙隐高松。余旧友徐均平之子甫十岁余，父远征未归，承意移舟候余旅寓。余久不晤乃父，初见其子，良慰再瞻。其清令不凡，异日必能乘长风破巨浪，益慰甚。然头角既露，不虑不发，独虑失未发之意。因以本中字之。兹徐郎已能缉书鉏经，尚默观此意，居静饮和，允执以往，吾知为世德家声所积者深矣。并为图一书屋，题诗于上，以志期望云。岁在庚戌人日。云林生倪瓒记。"

离琐碎的日常生活，像独住在半山腰的小屋里那样，与世隔绝，远离尘俗。这幅画里，画家任想象自然驰骋。他只需利用记忆中的印象再现一片背对着山的树林，其余都交给想象性的创造去完成。（图7-5）

因为中国的绘画与雕塑和建筑无交集，所以它也就不遵循雕塑和建筑的法则。在中国，绘画只和另一种艺术相关，即书法。它无意于用浮雕般的人物形象和雕塑般的浑圆感唤起观众的情感。它改变建筑的空间和视角以为己用。它是比雕塑更自由、更大胆的艺术。但是，单纯的自由并不能吸引中国画家。他们一直渴望建立传统，只不过他们所认可的传统，与雕塑或建筑无关。他们也并非害怕描写人物。

最早提及绘画的文献之一见于《孔子家语》。据《孔子家语》描述，孔子于公元前517年参观洛阳的一座宫殿，在那里看到了古代人物的肖像。宫墙上画着古代的两位贤君，尧和舜；另一面墙上画着古代的两位暴君，桀和纣。一组劝善，一组戒恶。

人物画向来是中国绘画中最出色的门类之一。但是，中国人从未有意于引进高浮雕的效果。我们在中国画中也看不到光和影的痕迹——人物都处在中性的光线下，光线照亮他们，却没投下影子。中国也有一类建筑画，称为界画；不过界画大师郭忠恕（？-977）和王振鹏（元）建立了他们自己的一套传统，与西方画家所遵循的传统大相径庭。漂亮的设计和平衡的构图是他们作品的主要特色。

西方画家总是渴望把一切可能的东西都纳入他们的绘画。中国人没有这样的野心，因此也获得了某种自由。他们长久以来致力于一项单纯的任务：展现线条和色彩的和谐。近代精确知识的发展没有给他们带来烦恼，他们也没有感受到艺术将因为趋向科学而变得迟钝、僵硬的危险。他们向来是知识的主人，而不是知识的奴隶。他们让知识与自由同行，就像荷马叫停战争的狂怒而让他的英雄们谈论其祖先、功业；或者像鲁本斯（1577-1640）那样，在同一件风景画中让人物和树木的影子投向不同的方向[35]。

李公麟（龙眠居士）有一件名作《五百罗汉图》。在一组罗汉中，有些罗汉脸侧向一边，他在这些侧着的脸上施以阴影；而在另一组罗汉中，同样也有些罗汉脸侧向一边，却没有施以阴影！有些脸上，阴影是通过运用粗线、重笔来表现的。为了应和佛教的奇说，李公麟不顾自然规律，把一些罗汉置于飞越天空的鸟背上。实际上，正是这种自由精神，使得中国人在用绘画表现佛教知识时能够如此轻松自如，如此充满魅力。圣徒的行为越超越常理，艺术家就越高兴，处理起来也越有余地。

这种自由不仅限于对自然规律的漠视，有时候走得更远。十三世纪的画家钱选（1235-1301）有一个手卷，描绘诸葛亮南巡（由四川往云南）。画中的场景，从两只木筏驶出河湾而进入开阔的水面开始。木筏上载着披甲的士兵，士兵手执鲜艳的彩旗（战旗）；两边各有一队人用

[35]鲁本斯（Peter Paul Rubens，1577-1640），佛兰德斯画家，早期巴洛克艺术的杰出代表。

短桨划水，驱筏前进；护航的士兵挎着弓箭，跨骑在充气的猪皮浮艇上。部分队伍伴着木筏在陆上，眼见着就要戏剧性地消失在山峦的另一侧。旗子竖直的线条，映着无限深远的褐色背景，色彩极和谐，构图也极好。然而奇怪的是——正如乾隆在题诗中所指出的那样——中心人物诸葛亮根本没有出现！派出了卫队却不见将军，这"自由"未免太奇怪了。但是在画家心里，将军自然是在天棚下某个恰当的、别人看不到的地方。如果不是为了将军，这天棚还会为谁而建呢？如果不是暗示他就在棚下，卫士、旗帜为什么要环绕在天棚四周？

透视，或者更准确地说，线性透视，是我们西方画家所采用的一项科学成就。但它并不是艺术所必须的，中国画就几乎完全没有透视。中国画家从来没有忽视这样一个事实，即：他们的画将挂在一堵平坦的墙上，光线可能从两侧过来，或者从一侧过来，直接落在画面上。至于像羊皮纸一样卷起来的手卷，则是展开在桌上供人观看的。这种平铺展示的方法，使得等距透视[36]的应用让习惯于直线透视的西方人感觉不那么客观。而且，中国艺术家没有假设观画者站着不动。相反，他们设想观画者必定走来走去，以觅得观看此画的最佳视角，带来最大的愉悦。有些山水须从某个侧面斜着去看，另一些则由前面直看过去时最美。有时候观者须想象自己是从一个更高的视点，或是站在附近的山坡上观望。对于具有自由精神的中国画家来说，将观者的眼睛置于一个固定的、指向画面中心的角

[36]原文isometric perspective，指没有远缩效果的透视法。

度，这样的规则不够灵活。即使他懂得欣赏光学意义上的准确性，那束缚还是会让他烦躁不安。

不管怎么说，我们必须承认，直线透视和等距透视都是一种传统手法。画家应该放心地让科学家去讨论光的定律，而他们自己则应该继续创作富于想象力的作品。对于据有欣赏力的心灵来说，这才是真实的经验。如果一个画家只会创作冷冰冰的没有生命的画面，那么他对光学原理的正确理解和严格运用，又有什么意义呢？这样的话，他就是个工匠，而不能算是个艺术家。绘画是关乎精神的，它不是研究数学原理时带出来的一个副产品。

必须承认，许多中国画给人平板的印象。但是细看之下我们会发现，这种情况都是由于画家没能掌握住线条及色彩的和谐。我认为这才是正确的解释，而非通常所认为的缺乏明暗对比法。凡是在构图和设色方面取得适当平衡的作品，绝不"平板"。

事实上，中国人在谈及"平板"时，无不视之为低劣作品的罪状。郭若虚（约1100年）在"三病"说中就曾指出这一问题。"三病"之首是腕弱，这导致用笔愚蠢，缺乏平衡，于是物象显得平板，无浑圆之感。由此可见，中国画家早已坦承了"平板"的危害。

笔法是中国画的根本，线条即由笔法而出。笔法或粗或细，或平静或紧张，或截断或完备，配合着画家的风格，时或应和着画家的心境。笔法上最基本的区分是粗笔和细笔。比如，吴道子用粗笔，而李公麟用细笔。山水画

图7-6，米氏云山
（米芾之子米友仁云山得意卷，局部，台北故宫）

家如宋代的燕文贵和明代的沈周，则两者皆擅。笔法构成了区分不同绘画风格的基础。山水画中，笔法被称为"皴法"；在对山的描写中，皴法又细分成许多不同的种类。有状类大斧头凿痕的大斧劈皴，如李唐所用的皴法；有状类小斧头凿痕的小斧劈皴，如李成所用的皴法。范宽的雨点皴，与董元的长披麻皴或僧巨然的短披麻皴，只有些微的差别。著名的夏圭则用带水皴。每一种皴法都是画家用笔方式的技术名词，其特征很容易辨认。（图7-6）这些笔法的区分，也形成于画不同种类的石头时的不同方法。

南北宗概念的渊源，即在于宋代两种笔法的根本分歧：强健有力的笔法与温和优雅的笔法。南宗、北宗不是地理的概念，而完全是笔法风格上的不同。

李思训被尊为北宗之祖，王维被尊为南宗之祖。他们

是唐代的两位杰出人物,他们的不同风格是广泛形成两大画派的充足而正当的理由;尽管我们得承认,这两个概念用在唐代画家身上时,表明的只是一种"区分(distinction)",而不是"不同(difference)"。然而自宋代而后,这两种风格的界线就明显了。郭熙、马远、夏圭、刘松年、李唐、赵伯驹是宋代北宗的代表,而南宗则有董元、巨然、米芾及其他许多人。有些山水画家无法确切划归为哪派,如五代的荆浩、关仝,北宋的李成、范宽。从一切实用目的来说,这两派之间的区分是可以忽略的。只要在心里时时记着山水画中的两种基本典型就足够了:一者追求力量、崇高;一者追求优美、迷人。

中国批评家对我们西方绘画的最深印象是,西画缺乏笔法品质。邹一桂(1680—1766)是一位著名的文人,也是出色的画家。他深受乾隆帝的宠爱,与一群画家在西方传教士阿蒂雷(1702-1768)[37]和郎世宁(1688-1766)的指导下学习西画。阿蒂雷和郎世宁发现,他们的工作起初在宫廷圈子里受到高度赞赏,但是这种情形不可持续,因为他们的风格与中国人所认可的绘画法则是如此格格不入。我们也必须指出,从郎世宁的存世作品来看,他在欧洲还排不进最优秀的画家行列。这两位牧师学习中国画法,而中国画家如邹一桂、董邦达、唐岱则学习西方画法。试验的结果,双方似乎都比以前更加坚信己方画法的优越。如布谢尔所引,阿蒂雷在1743年的《书信集》中写道:

[37]中文名王致诚。

可以说，我必须忘掉过去所学的一切，让自己走向一种新的风格，以适应该民族的口味。我们无论画什么，都听命于皇帝。我们先起个稿呈给他看，他依自己所好作些改动或重新布置。不论他的改正是好是坏，你都得照办，不容置喙。

大约与此同时，邹一桂则在《小山画谱》中写道：

西洋人善勾股法，故其绘画于阴阳远近，不差锱黍。所画人物、屋树皆有日影。其所用颜色与笔，与中华绝异。布影由阔而狭，以三角量之。画宫室于墙壁，令人几欲走进。学者能参用一二，亦具醒法，但笔法全无，虽工亦匠，故不入画品。

中国画的微妙之处，往往不是象征主义的产物。中国的艺术批评家很少关注绘画的象征品质。马象征贵族的权势，狮子代表老师——也许仅仅因为狮、师的读音相同。但是除了这些个别的例子，象征主义只限于佛道宗教画，而且即使在宗教画里，那象征也是宗教家而非艺术家的。

中国画的真正微妙之处，基于人对于天地之力量的从属地位。中国人不像我们那样自以为是宇宙的中心；他的上帝不是人格化的神。或许可用希伯来赞美诗人的话表达他的哲学："当我念及您的天国/您指间流出的作品/您任命的月亮与星辰/那么，人呢？/您留心的人是什么？"

哲学思想和艺术灵感的这种结合，反映在中国人平静的生活中，他们的生活没有令人吃惊的剧变。在西方，科学的发明带来了这样的剧变：因为科学，人们发现自己不

图7-7，黄公望陡壑密林图，宝五堂藏

再是自然的奴隶，而成了自然的主人。中国人的精神则摆脱了物欲的重负而醉心于沉思。人不过是造物的很小一部分——他是暂时的，易逝的，而天地之道是永恒的。这种微妙的精神洋溢在每一幅高贵的山水画中。（图7-7）

 这种高尚之气，倘若没有较轻松的愉悦加以调剂，大概会令人厌倦。幸运的是，画家看见了飞翔的鸟，听得了鸟的歌声；他们看见了美丽的花卉，如兰花，百合，梨花，牡丹；他们观察天堂鸟，画眉，或在柳枝间穿梭的燕子；他们观看鲤鱼嬉戏，还留心到螳螂那滑稽古怪的动

图7-8，流民图（局部）

作。这些都是他们乐于画的题材。对他们来说，最有兴味的事，莫过于静观细察优雅的竹干和竹叶。他们乐于嘲讽，甚至作类似卡通的画挖苦权贵。

端方的藏品中就有这样一个卷子（图7-8），画中把一些唐代的重要人物（有男子也有女子）画成乞丐的模样，每个人都伸着手，索要自己喜欢的东西。此外，华服女子游处其中的花园之景，卖玩具的货郎被穿着漂亮衣裳的孩子们包围着，挂在树枝上的猴子，渴望出击的鹰，歇在树荫下的马，一只顽皮的猫正准备扑向一条狗，一个从梦中惊醒的人拿靴子砸向一只讨厌的小动物……这些也都是画家的题材，显示出中国画家更为人性的一面。

非常幸运，总算有一篇描述一幅早期画作的文献流传了下来。四世纪的大画家顾恺之详细记录了一幅远景为云台山的山水画。我们不知道这座山究竟在哪里，也许是会稽（浙江省东部）的某座山吧。纽约大都会博物馆所藏顾

图7-9，（传）顾恺之会稽山水图卷

恺之《会稽山水》长卷即描绘了这些山。（图7-9）

《会稽山水》卷原藏山东潍县的陈氏家族，端方任南京总督时有人携此卷给他看。端方告诉我，他出的价已经很高，但是卖家的要价更高。端方说，在其酷爱的山水画中，他最喜爱的便是此卷。毫无无疑，端方对柏林的费希尔教授说起的就是这幅画；比尼恩在《远东绘画》的第37页引用了端方的话。在归于顾恺之名下的三件名作当中，这件山水卷子拥有年代最早的证据——一方唐太宗的印。拿它与另一个本子相比较，我可以确信这件是真本。此画的风格与顾恺之本人的描述完全吻合：

> 山有面则背向有影。可令庆云西而吐于东方。清天中，凡天及水色尽用空青，竟素上下以映日西去。山别详其远近，发迹东基，转上未半，作紫石如坚云者五六枚，夹冈乘其间而上，使势蜿蟺如龙，因抱峰直顿而上。下作积冈，使望之蓬蓬然凝而上。次复一峰，是石。东邻向者，峙峭峰。西连西向之丹崖，下

据绝磵。画丹崖临涧上，当使赫巘隆崇，画险绝之势。天师坐其上，合所坐石及阴。宜磵中桃傍生石间。画天师瘦形而神气远，据磵指桃，回面谓弟子。弟子中有二人临下到身大怖，流汗失色。作王良穆然坐答问，而超升神爽精诣，俯盼桃树。又别作王、赵趋，一人隐西壁倾巉，余见衣裾；一人全见室中，使轻妙泠然。凡画人，坐时可七分，衣服彩色殊鲜微，此正盖山高而人远耳。中段：东面丹砂绝□及阴，当使嵯□高骊，孤松植其上，对天师所（临）壁以成磵，磵可甚相近。相近者欲令双壁之内，凄怆澄清，神明之居必有与立焉。可于次峰头作一紫石亭立，以象左阙之夹。高骊绝□，西通云台以表路。路左阙峰，似岩为根。根下空绝，并诸石重势，岩相承，以合临东磵。其西，石泉又见，乃因绝际作通冈，伏流潜降。小复东出，下磵为石濑，沦没于渊。所以一西一东而下者，欲使自然为图。云台西北二面可图一冈绕之，上为双碣石，象左右阙。石上作狐游生凤，当婆娑体仪，羽秀而详，轩尾翼以眺绝磵。后一段赤岈，当使释弁如裂电，对云台西凤所临壁以成磵。磵下有清流。其侧壁外面作一白虎，匍石饮水。后为降势而绝。

另一位绘画大师郭熙也发表了自己的山水画理念。在《画训》中，画家向我们透露了他和自然界的交流：

> 君子之所以爱夫山水者，其旨安在？丘园，养素所常处也；泉石，啸傲所常乐也；渔樵，隐逸所常

适也；猿鹤，飞鸣所常亲也。尘嚣缰锁，此人情所常厌也。烟霞仙圣，此人情所常愿而不得见也。直以太平盛日，君亲之心两隆，苟洁一身出处，节义斯系，岂仁人高蹈远引，为离世绝俗之行，而必与箕颖埒素黄绮同芳哉！白驹之诗，紫芝之咏，皆不得已而长往者也。然则林泉之志，烟霞之侣，梦寐在焉，耳目断绝，今得妙手郁然出之，不下堂筵，坐穷泉壑，猿声鸟啼依约在耳，山光水色滉漾夺目，此岂不快人意，实获我心哉，此世之所以贵夫画山之本意也。

六朝时的谢赫把绘画的一般原理总结成"六法"，即：气韵生动，骨法用笔，应物象形，随类赋彩，传移模写，经营位置。西方学界对"六法"有各种不同的翻译，翟理斯(H. G. Giles)的译本太过简扼。[38]不过，从中国人那里更易于充分把握这些法则背后的一般绘画原理。借助九世纪的伟大批评家张彦远的解释，我认为六法的真正含意及其扩展开去而传达的绘画理念是：构想之物须和谐而生动；笔应当用于建构物象的结构框架；轮廓线须符合对象的外形；设色须配合各式各样的形态；视角须正确；画面内容须与所采取的风格相一致。

据稍后的批评家所说，只有陆探微、卫协及其他三位画家够得上六法的高标准，甚至顾恺之那样的伟大画家也只能位列第三等。在绘画艺术发展的初期就提出这样的要求，确实理想高远。这立即成为一代代画家的精神动力，同时也让一代代画家陷入绝望。

[38]原文引录了翟氏所译的六法，此处节去。

第八讲　绘画（二）

也许中国艺术最重要的特征——主要体现于绘画——是那样一种倾向：紧抓住万物之常性。

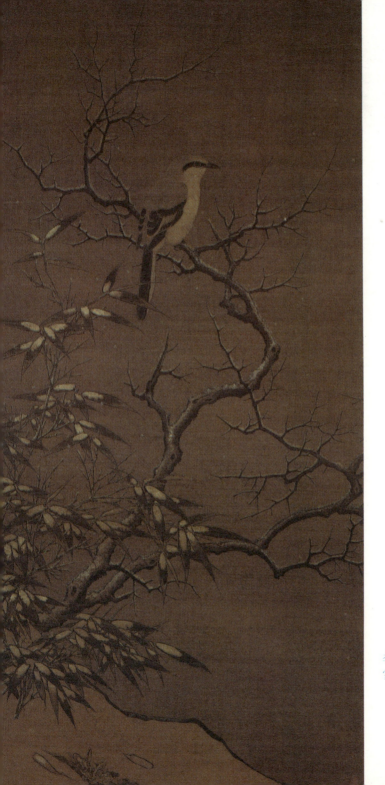

李迪
雪树寒禽图

从前面的研究可以知道，中国的艺术传统与我们西方承自古希腊的艺术传统大为不同。其中最大的一个分歧，是对人体的态度。加德纳说：

> 希腊人特别感兴趣的是"人"，因此希腊艺术家特别致力于对人体的研究，他们既看重人体本身，也视之为精神的载体。在公元前5—前4世纪，希腊人对人体的知识取得了迅速而持续的进步，包括人在休息或活动时的各种姿态——从极度紧张的战斗和竞技状态，到完全安静的平卧状态。

就是这个传统，一直左右着我们西方艺术家和艺术批评家的心理。贝伦森（1865-1959）坚信此原则，他说：

> 人物必然是绘画艺术和雕塑艺术的首要素材，其他所有可见之物都应该从属于人，服从人的标准。此所谓标准，是幸福的标准；不是所画对象的幸福，而是我们观者和感知者的幸福。这种幸福感所产生的方式，与人物向我们呈现的方式一样，而且它必须以这种方式呈现，即我们不是仅仅认出它是某种特定类型的人，而是被它的结构和造型吸引，对着它凝思详察，直至我们身上引起观念化了的感觉，这感觉让我们经验到一种扩散的幸福感，而这幸福感乃是源于我们意识到了一种出乎意料地强烈而便利的活动。

考克斯（1856-1919）也表达了类似的观点。他说：

> 人物是一个画家发挥其最大能量的最高级的主题，或裸体或着装，以便表现其结构和运动。

上面所引的三段话，确切而充分地表述了我们西方艺术方法的一个基本原则。

我无意介入诸如艺术价值之类的争吵。我只是想尽力说清楚：中国画不接受这样的原则，而且在中国画发展的所有阶段，都会对这样的主张惊骇不已。中国文化视人为万物之一。他们看到，人终其一生，都在与他周围强大的自然力量，进行着一场无望的战斗，最终屈服于可恶的疾病和死亡。他们看到，有些最高贵的精神寄托于孱弱、笨拙的躯体，从丑陋的外形里散发出光辉。他们看到，感性之美洋溢在妓女和荡妇漂亮的脸蛋上。于是再清楚不过了——正义之美才是最有价值的，只有当他们的描绘有助于令人愉悦的情感[39]而且与德性相一致时，人及其躯体才会成为高级的艺术主题。中国人不会把这视角的差异看作是道德家和艺术家之间的对抗，相反，他们坚信这完全是一个艺术价值的问题。在这里，我们须清楚地认识到宏大宇宙的伟大光辉与人的次一等光彩之间的差别。[40]

[39]原文emotion，与感官欲望（sensuous）相对。
[40]在对待人体的态度上，中西方艺术传统，对待人体的态度完全不同，这分析是对的。但是将这态度的不同归结为西方文化重视人在宇宙中的地位，而中国文化不看重人在宇宙中的地位，这样的说法则失之于笼统。中国文化中，道家视人为万物之一，并不认为人在万物中有特殊的地位，甚或刻意降低人的地位与价值；但是儒家并不如此，儒家极重视人在宇宙中的地位。儒家文化中，人与天地并列而三，而且是要参赞天地，化育万物的。孟子说"万物皆备于我"，宋儒说人要为"天地立心"，都是这个意思。

中国画家非但不反对人物画，反而热心于此，只不过他们特别强调：须在观者心中激起某种愉悦的情绪，而不是感官的快乐。唐代的刘商（大历间进士，能诗善画）作有一幅纸本的人物肖像。（图8-1）

画中之人是位蓄着长须，身材高大挺拔的中年人。他头戴道巾，身着宽松而简陋的袍子，腰间扎一根草绳；双手相扣置于身前，右臂上挎着个盛食物的细长竹篮；光着的双脚显得笨重，而且变了形，似乎因为长途跋涉而肿胀了。这是唐代名将郭子仪（697—781）的画像。据说郭子仪身高一米八，闲居时喜欢着简陋的道服。

此图线条粗壮，墨色深厚而有光泽，是写意的风格，而非精细的工笔。这位伟大将军的精神力量，以及他身上的高贵气质，深深打动了我们。这幅巨大的人物画像中有一种近乎粗野的力量。画家抓住了将军果敢坚毅的精神，证明他不愧是一位人物画巨匠。

宋代李公麟曾经临摹过刘商的一幅画《观弈图》。不过据我所知，无论刘商的原作还是李公麟的摹本，都没有流传下来。彼得鲁奇在《中国画家》中提到过刘商的一幅人物画，与此本《郭子仪将军像》相似，不过彼得鲁奇书中误标为吕洞宾像。那幅画曾在纽约大都会艺术博物馆展出，我们把那幅画中的物件，如丝绸腰带，精心安排的帽子，挎在臂上的外形美观的袋子，与此本《郭子仪将军像》中对应的物件作一比较，可以看出前者明显缺乏刘商作品的粗野气：精美的饰物与将军的精神不协调，头的姿

图8-1
（传）刘商，
郭子仪像

态也略显柔弱，与头颅微微后仰时的坚定神情自相矛盾。《郭子仪将军像》署款"蓬莱"，那是刘商的号；除此之外，画上还有刘商的两方印。

中国人物画的水准如此之高，我们很容易由这部分过渡到中国人所谓的宗教画：道释。其实，《宣和画谱》

把道释和人物区别成两类,这个区分甚为武断无理,而且也没有被其他著作普遍接受。从人物到道释的过渡,是极其自然的。我们可以从一幅系于吴道子名下的观音像(图8–2)来看这个问题。

这幅观音来自热河的某个寺院,是乾隆帝所赐。观音画在一种上过胶的硬白纸上。真人大小的观音光着脚,站在一块云状石头上,飘逸的衣裙随风飘动。漂亮的双手优雅地交叠于身前,露出纤美的手指。观音的右边,有一只拍着翅膀的白鸽,嘴里叼着一串佛珠。白鸽下方是善财童子,观音的忠实侍童。观音的左边另有一块石头,石头的一面凿成题名板的形状,上书"唐吴道子笔"五个字。在名字前面加上朝代,这在唐朝并不罕见。

观音的头和观音童子的头周围皆有光圈。此画色彩很丰富,色彩之间的配合也惊人地完美。观音的外袍是纯深蓝色,配着紫红色的绣花内衣;头冠上有蓝色的垂带,冠的前面很高,上面有一个鲜艳的红点。垂饰也用了红色,挂在金黄色的项圈上。脸、胸、手、脚都洁白如玉。光圈是蓝色和金色,石座则是棕红色,金边。小侍童站在一瓣莲花上,花瓣是蓝色的底,玫瑰红的边。大胆的色彩对比固然适合于表现女神或旭日,但是也丝毫无损于观音那散发着沉静之气的优雅的慈颜。

最有价值的一幅宗教画,是陆探微所画屏风的一个绢质摹本(图8–3)。此画原藏李氏,李氏曾把它借给端方好多年。在1900年的义和团之乱中,此画失踪,但是后来

图8-2
（传）吴道子观音像

又在一个仆人的家里被发现。原来是家仆为了安全起见，把画携出并藏了起来。然而他没能保住画幅边缘上极有价值的王阮亭的题跋。

幸运的是，苏轼（1036-1011）在有关"胶西盖公

图8-3，狮子蛮夷（陆探微屏风摹本）

堂"的文字中，讲述了此画产生的背景。由苏轼的记述我们知道，润州甘露寺有南朝刘宋（公元五世纪）时画家陆探微所画的一堵屏风。甘露寺现名超岸寺，在丹徒县（镇江附近）北固山上。

此屏历经无数战火，被精心保存了下来，废弃于野外。宋神宗听说之后，差遣画院的一位画师前往甘露寺临了个副本。这是1076年。摹本完成后送到宫里，神宗将它挂在宴会厅，并为之作赞：

> 高其目，仰其鼻，奋髯吐舌威见齿。舞其足，前其耳，左顾右盼喜见尾。虽猛而和盖其戏，置之高堂

护燕几。啼呼颠沛走百鬼,嗟乎妙哉古陆子。[41]

此画的主旨是要展示佛法的胜利(画中以人面狮子喻佛法)——甚至在野蛮的边境部落,亦是如此。画面的中心人物,姿势夸张:皮氅在手里展张开来,像是翅膀。他栩栩如生,似乎要径直走出画面。

还有一件文勋的作品(约公元1050年),画一位沉思的僧人(图8-4),近似于我们西方的油画。此画背景统统染成深色,看不见一点绢色。这种画法称为"刷色"。

画的主体是一位坐在石头上的年轻僧人,一旁的侍者正屈着身子倒瓶里的水。僧人左腿翘在右腿上,双手抱膝,头微微右转。他的眼睛明亮清澈,带着一个年轻的皈依者应有的眼神。他身着白色僧袍,左肩搭着色彩华美的袈裟。虽然没有刻画身体轮廓的线条,但是衣衫下的躯体看起来却有清晰轮廓。这种没有身体结构的肖像画属于所谓的"没骨画",而文勋恰是一位没骨画大师。这件作品是"气韵生动"理念(谢赫的第一义)的一个杰出典范。

画中僧人名号不可考,但是他的人生故事却展现在画家的笔下。卡莱尔(1795-1881)曾说:"我常常发现,在教育方面一幅肖像胜过半打传记。"

对某些画家来说,喜好人物画仅仅是他们迈向理想的第一步——他们的志向是历史故事画。这对他们有着无法

[41]苏轼关于"胶西盖公堂"的文字有两篇(首),一为《胶西盖公堂记》,一为《胶西盖公堂照壁画赞并引》。另有《甘露寺诗》,其中提到陆探微的这件画。据《胶西盖公堂记》,此堂为苏轼筹建。据《胶西盖公堂照壁画赞并引》,熙宁九年(**1076**)苏轼请人摹写甘露寺陆探微画置于胶西盖公堂中,并为之赞。然则,命人摹写陆画者乃苏轼,作赞者亦苏轼,无涉宋神宗。福氏此处所述,未详所据。

图8-4
文勖僧人图

抗拒的吸引力,就像伦勃朗一样——伦勃朗的崇拜者们极力要求他作肖像画,而他本人则更喜欢画《旧约》中的场景和基督的生平。

在中国,"文学主题"从来没有被视作是弱母题而遭禁忌;相反,文学主题一向是他们艺术灵感的重要源泉。这在一世纪的武梁祠石刻(壁画)中得到证实,然后又在

四世纪末顾恺之的画中出现。大英博物馆藏《女史箴图》（长卷）[42]所描绘的场景，即来自汉武帝统治期间，张华给皇后的谏言——《女史箴》。张华说："元帝时，一只熊逃出了笼子，冯皇后挺身而出挡在皇帝前面。冯皇后岂不是面对死亡，无所畏惧吗？"（玄熊攀槛，冯媛趋进。夫岂无畏？知死不吝！）

顾恺之《女史箴图》的第一段即描绘这个情景：皇后站在熊和元帝之间保护元帝，两个侍卫则冲上前去击杀那只熊（图8-5上）。《女史箴图》每段各画一历史故事，前后之间没有什么联系，其顺序的安排全依张华之文。

顾恺之还用长卷的形式画了另一个文学题材，《洛神赋》。顾恺之《洛神赋图》描绘的是汉末诗人曹植的同名诗《洛神赋》中的情景。（图8-5下）此卷原是端方旧藏，如今在弗利尔先生的卓越收藏之中，曾由日本《国华》美术杂志精印刊出。杰出的中国学者王崇烈（1870-1919）先生曾经对我说，此卷所画其实不是《洛神赋》中的情景，而是"穆王游河"。

我倾向于王先生的观点，因为我见过元代赵雍画的一幅洛神图，图中描写一群高级官员站在岸边，欢迎出水的女神。这才是我们阅读《洛神赋》时心中浮现出的场景，而不是如我们在此卷《洛神赋图》中所见到的这样！不过，无论其所画事件的真实版本如何，有一点可以肯定，即此卷的内容乃是基于历史事件，而非画家所见到的某次

[42] 一般认为此卷是唐摹本。

图8-5上,顾恺之女史箴图,唐摹本
图8-5下,顾恺之洛神赋图,宋摹本

集会。

另一个以历史传说为绘画题材的例子，是宋代李公麟的《九歌图》卷。此卷是乾隆帝的"四美具"之一，现藏故宫博物院[43]。它描绘了屈原（公元前332—前295）《离骚》中的一部分内容[44]。诗是讽喻体，讲述了对一位好君主的寻求——他将执掌一个正义的政府。

第一景是"东皇太一"，古代楚国的神；接下来是"云中君"，云神；再次是"湘君"，湘夫人的父亲；紧接着的一景，就画了两位湘夫人（图8-6）。

关于两位湘夫人，中国文学中有丰富的讨论。人们通常认为她们是亲姐妹，同嫁给舜。接下来的三景依次是大司命、小司命、东君，他们都是楚国的神（楚国包括湖南和湖北）。接下来是河伯，然后是山鬼（山之神），最后是国殇（烈士）。"国殇（烈士）"图内容十分震撼，同时也给了此卷一个很好的结尾，尽管应该再加上一景——礼魂——以足成这个故事。

对中国画家来说，山水比其他任何画科都具有更大的吸引力。山水契合他的哲学，他的人生态度，以及他对模糊性的喜爱。人物，神、兽、鸟的形象，舟，桥——想象所能及的所有东西都被安排进他的风景。

给幻想以崇高使命，

[43] 此卷现藏台北"故宫博物院"。
[44]《九歌》《离骚》是屈原的两篇作品，二者在内容上没关系。说《九歌》是《离骚》的一部分，这是不对的。

图8-6,(传)李公麟九歌之湘夫人

> 她自有仆从侍候。
> 她会不管严霜,带来大地已丧失了的美……
> 秋日堆积的所有财富,
> 她会静静、神秘而偷偷地
> ……
> 你将一眼看到
> 雏菊和金盏草[45]

他所描绘的自然,即是亚里士多德所描写过的自然:"自然不是外在的世界;自然是创造的力量,宇宙

[45]诗句出自济慈的《致幻想》(John Keats, Fancy),此处用朱维基译本。

的生产原则。"它可能的范围不限于画家的观察所见，而是如他的想象力一样无远弗届。他可以侵入紫禁城内的花园、亭阁，可以在远离自己的环境里安排人物的活动，还可以把数个地方的景物合成一景。他在爱默生（1803-1882）的意义上自足地欣赏着整个世界——爱默生说，"田地和农场可能属于某个人，而山水却不是任何人的私产"。

王维（699-759），南宗山水画画风的开创者，早年为官，但是因为安禄山叛乱的牵连，仕途凶险。最终，他退隐于山西北部家乡的山间，独居于此——他的妻子在他年轻的时候就去世了。他为自己建了一所朴素居所，在里面吟诗作画。

他最著名的作品，是一幅山水长卷和一卷诗，两者皆名"辋川"。他的诗画都告诉我们，他在四周的贫瘠小山之旁添置馆舍，款待他的朋友；馆舍四周环以鹿砦、修竹——其实竹子并不适于长在气候荒寒的北方山上；诗人和文人在风景如画的溪边聚会，溪水流过山谷。实际上，他完全掌握、支配着他的环境，把它们变成了自己的心灵之山。

其中的一段，描绘了一片竹林，竹林中有一所无顶的房子；他可以静坐其间，沐着月光欣赏音乐，不受任何干扰。诗人歌颂这画面：

独坐幽篁里，

弹琴复长啸。
深林人不见，
明月来相照。

自然之神秘及其不可抗拒的力量，给人深刻的印象。这印象控制着中国山水画家的思想，并满足他们的想象。

我沉静在无边的寂静中，
依稀感到那律动的线条
从笔下自由涌出，
化成吟唱的节奏。
把握住这些象征宏灵，
起伏澎湃的符号。
还有这时静时旋的整体，
唱响创造的永恒旋律。

——罗拉·普里多

这些画家若听过斯宾塞（1820-1903）的如下名言，定当铭记在心：

在让人越想越神秘的神秘之中，有一点确定无疑，即人永远面对着一种无限无尽之能，它是万物之源。

这种心灵结构在关仝的一件山水杰作中得到了展现。（图8-7）

这件作品的名称与丁尼生（Tennyson，1809-1892）的名句"叠山之脊"恰相呼应。不少评论家，包括倪瓒，

图8-7,(传)关仝溪山待渡图

都曾吁请人们注意关氏作品的重要价值：他凭自己的力量给山水注入灵性和生命，而无须求助于将人物引入山水以造成生命存在的效果——那只是权宜之计。

这幅山水原属广州著名收藏家冯子云，现由西姆克赫维奇教授收藏。画中山叠山，就像奥萨山叠在皮立翁山上[46]。一条瀑布倾泻而下，冲进山侧的小山谷；山的另一侧，一条宽阔的溪水绕过悬崖。溪岸上有一些小房子，而辉煌的庙宇则冠于近处的小山之巅，但是对于涵盖整个山水的宏伟自然而言，它们似乎微不足道。[47]

山水画在宋代达到鼎盛。这一时期的史册上，记载了几位大师的作品，郭熙是其中之一。

纽约大都会博物馆有一件郭熙的"山景"卷，来自吴荣光（1773-1843），其上有吴云、耿信公的鉴藏印。这幅画表现的是四川境内的景致。在那些山路上，郭熙画了一些行人，这是他通常的做法。[48]（图8-8）

1917年11月，芝加哥艺术学院展出了一件李成的杰作，是弗利尔先生的藏品。南宋马远、夏圭主要画西湖景致的山水。那里山峰陡峭，石壁垂直，到处是松杉。因为马远习惯在画幅的边缘安置曲树或屋顶的一角，所以人们

[46]希腊神话，巨人们想上天进攻天上诸神，于是把奥萨山叠在皮立翁山上，以攀登奥林匹克山。
[47]原书中未给出此图，据此描述，此图结构与台北故宫博物院藏传关仝《溪山待渡图》甚相似，但此图结构与笔墨不及台北故宫博物院藏另一件传关仝《关山行旅图》精彩。
[48]据此描述，此卷疑为《树色平远图》（卷）。原书中给出是旧题为郭熙的《山图》（轴），但自从郭熙《早春图》（台北故宫博物院藏）被发现，一般认为《山村图》可能是从《早春图》变化而出的一件伪作。

图8-8
(传)郭熙山村图

常称他为"马一角"。夏圭用墨通常较马远淡一些，但就大多数方面来说，他们风格相同。两人皆是多产的画工，有数件山水杰作存世。

没有哪一画科像山水那样自甘为笔墨的奴隶，也没有哪一画科像山水那样需要对艺术灵感的丧失负那么大的责任。就笔墨而言，明代沈周、文徵明、唐寅，或清初四王、吴、恽，也许和宋代的大师一样好，但是他们的图像却缺乏灵感和活力。王翚（1632-1720）对笔的控制可谓超神入化，但是他的画却浅薄无深趣。他的画是文人画，其风格、笔法、构图也都是一流的，唯一缺乏的是那最不该少的东西——生命。他的作品满是书斋的油灯味，无一丝户外的芳香气。

描绘蒙古马的画，显然有一种更为巧妙的处理手法。我在北京徐琪（1849-1918）[49]那里见过一幅马，包括十八世纪的张船山（1764-1814）在内的权威人士，皆言是唐人所画。马有六蹄，其中两蹄长在前腿的关节处。这是飞马的标志。此马画于绢上，生气勃勃。

《宣和画谱》提到唐代张萱的一幅奇特的画《日本女骑》，画一个骑马的日本女人。但是《宣和画谱》对此画没有进一步的描述，我在其他书中也没见到过有关此画的任何信息。我之所以对它感兴趣，是因为就我所知，这是中国绘画文献中第一次提及日本。

[49]徐琪，字玉可、花农，浙江仁和人，光绪庚辰（1880）进士，曾任广东学政，官至兵部侍郎。

图8-9
杨邦基番骑图

　　山西太谷县曹三多的藏品中有一件出色的人马图（图8-9），是金代扬邦基所作。这件作品与墨尼黑美术馆所藏埃贝特·谷波（1620-1691）的一件类似题材的名作相比，毫不逊色。一个蒙古人骑着一匹精神饱满，而且训练有素，配饰完备的浅栗色马。骑马人身着绿色紧身短袄，

短袄带毛领，下裙也有毛边。马鞍上垫着虎皮，马的勒绳和骑马人的白帽上都系着红色缨子。背景中有一株形势外张的绿柳，柳树后面是向远处延展的地面和水面。画上有个隐款，由此我们知道了这个没什么名气的画家的名字。

同样类型的马，又见于赵氏三代所画的《三马图》连卷。（图8-10）

第一幅，也是最好的一幅，是赵孟頫所画，作于"延祐四年"，即公元1318年；另两幅是赵孟頫的儿子和孙子

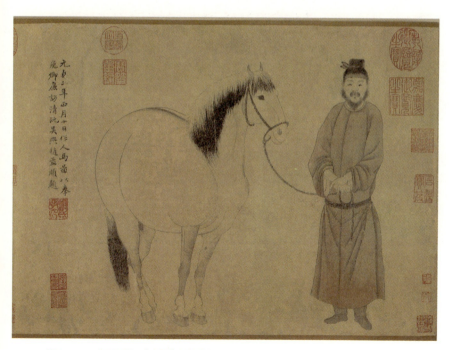

图8-10a，赵孟頫，赵氏人马图

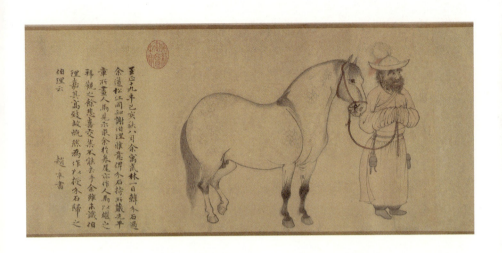

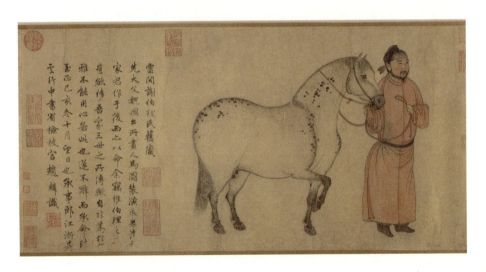

图8-10b，赵雍，赵氏人马图
图8-10c，赵麟，赵氏人马图

所作，两幅都作于公元1360年。此连卷每幅皆画一马夫牵着一匹马，马夫亦皆蒙古人模样。马的躯体短而壮，腿略显细，类似于今天的蒙古马。《三马图》来自景贤先生的收藏，他和端方有多年的联系，是端方所信任的一位鉴赏家。

笔墨与色彩的结合在花鸟画中最为完美。花鸟画中，艺术家一方面可以展现其精妙的笔法而不至有卖弄的嫌疑，另一方面，不施重彩又可以显示他们高雅的品味。画一只锦鸡时放开手脚大施五彩，这对画家来说是怎样的一个诱惑！然而宋代一位无名氏画家却不屑这样做。

费城大学博物馆有他的一幅《锦鸡图》。沉稳的头，曲线优美的颈，以及半开的屏，衬托出它的高贵姿态；倘若色彩的运用稍有夸张，这种魅力就会荡然无存！尾巴上色彩斑驳的眼睛似的点，颈部和胸部的深蓝，调子都很柔和，悦目却不炫目。

唐代刁光胤（约852-935）的一幅画也表现出同样谨慎的用色态度。刁光胤是九世纪时人，生活在繁花似锦的四川。这是一幅很大的画，画了六对牡丹，分别是粉色，红色和白色；背景则是绿枝和带金边的褐色石头。这些色彩和谐地融为一体，而效果丝毫无损；同时，硕大的牡丹也在数枝梨花的衬托下得到平衡。这幅美妙的画是景贤先生的藏品，此前由盛伯义（？-1899）收藏。

克利夫兰博物馆有一幅精美的《九秋图》，五代徐熙款，附有乾隆皇帝的题签。"九秋"是一种诗意的说法，

左图8-11，荷花双鹭图，宋
右图8-12，四喜图，宋

指丰收之年的秋季。此图色彩柔和，几近于暗淡，但是这一切都因为前景中一只小鸟的鲜红的脚而得到弥补。这幅画在《式古堂汇考》中被称作"九色图"，其实突出的只有一种颜色——红色——而且就连这红色也仅仅是作反衬用的。

这类画既生动美丽，又纯朴自然。宋代一位画家有一幅《梨花戴胜图》：戴胜琥珀色的冠，鲜红光亮的胸，有

白色圈纹的脖子，长长的金黄色尾巴，与柔和的花影形成对照。《荷花双鹭图》（图8-11）有一个色彩斑驳的背景，衬托出与粉色荷花相平衡的白鹭。《四喜鹊图》（图8-12）是一幅宋代巨幅花鸟画。胸羽洁白的喜鹊在一株老树的树枝上嬉戏，树上缠着开白花的藤蔓。在一件著名的梅花图卷中，画家画了梅的四个季节——第一段冬枝，第二段有花无叶，第三段有花有叶，最后一段表现梅在春天的样子。每一段里还都有一对代表那个季节的鸟。

我见过一个赵昌（十一世纪）横卷的明代摹本：一群鸟蹲伏在梅花和木芙蓉的枝上，鸟有红色的胸，蓝色的冠和尾，褐色的身躯，黑白相间的翅膀。这是一件富于想象之美的作品，画家从中得到的享受一定超过有幸见到此画的人。它体现了心的自由，同时又体现了对笔的完美控制。花儿在向你说话，鸟儿在飞翔，整个自然都是活的；但是里面有和谐和匀称，就像交响曲中有平衡和节律一样。

也许中国艺术最重要的特征——主要体现于绘画——是那样一种倾向：紧抓住万物之常性。艾略特曾说过，我们总是想到壮年的狮子，而不是幼狮或老狮子。中国艺术家热衷于欣赏人类的这一心理品质。虎凶猛，狮子强壮，猫顽皮，马迅疾，女子漂亮，男士威严，花欣然，鸟欢悦，山水充满神秘——这些都是对象的突出品质。对于男人来说，具有普遍意义的是父子关系，夫妻关系，而不是他可能一时拥有的职位。

图8-13,(传)宋徽宗明皇训子图

一代名君唐明皇,朝政清明,朝纲整肃。他既是帝王之尊,则有关他的画,本该有崇尚礼仪的中国人所讲求的那种环境与氛围。然而事实却不是这样。在宋代一位画家的画里,这位唐朝皇帝在指导一场歌舞的排练,左边是女乐,右边是男乐。

赵孟頫也画过一幅唐明皇的卷子:画中唐明皇坐在敞亭里,他的前方有几个侍者在察看一匹马的四肢并向他汇报情况。还有一个卷子《明皇训子图》(现藏大都会博物馆):唐明皇坐在阔椅上,年幼的皇子站在前面,战战兢兢接过父皇递过来的书册[50]。(图8-13)

唐明皇身为九五之尊,但是他之永远为人喜爱,乃是因为他是一个热爱音乐、骏马和孩童之人。这些人性的特点是普遍的,不灭的。诉诸这类永恒元素所产生的情感性影响,比诉诸任何帝王的显赫光环都来得可靠、迅速。人性的这些普遍品质也是想象之境的最佳园地,在这里,平

[50]盖即(传)宋徽宗摹唐人《明皇训子图》。坊间有数本(传)宋徽宗摹唐人《明皇训子图》流传,此其一。

凡之物可以成其绚烂，平常之地可以闪耀出神圣的光辉。